MARUGO

黏土舖的
小小麵包模型書

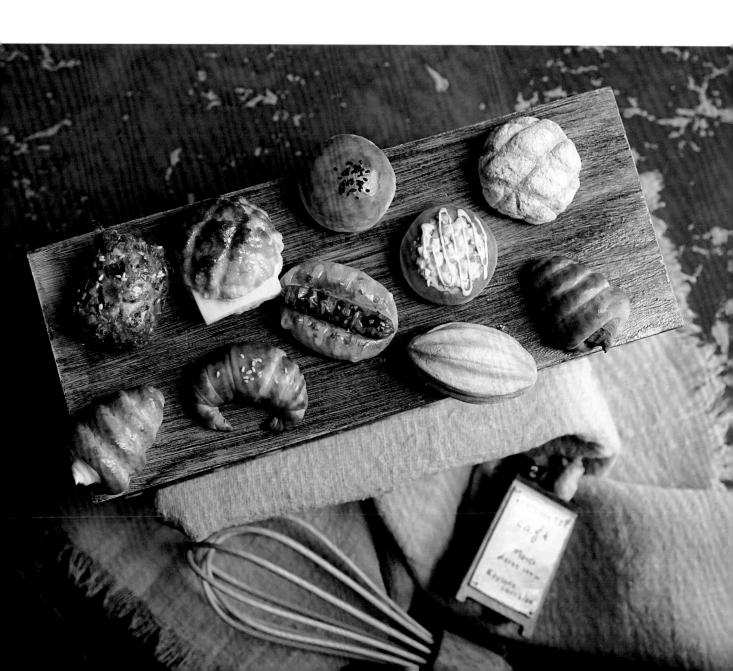

丸子（MARUGO）

經歷
- 台灣黏土創作推廣協會 - 第一屆及第二屆理事長
- 日本柏蒂格氣仙甜品證書師資證
- 台灣黏土創作推廣協會 - 認證課程設計講師
- 東華大學、台灣藝術大學、中國文化大學、
 長榮大學黏土課講師
- 北中南各大手作教室、永康社區大學黏土講師
- 南茂科技、YWCA、公民營機構黏土研習講師
- 上海羅樹工房黏土興趣課講師
- 韓國擠花師資、台灣丙級麵包與蛋糕烘焙研習

著作
《原來是黏土！MARUGO の彩色多肉植物日記》
《開心玩黏土！MARUGO 彩色多肉植物日記 2》
《MARUGO のねんどで作る小さな多肉植物》単行本（日文版）
《差點咬一口！Marugo 的抒壓甜點黏土課》
《MARUGO 教你作職人的手揉黏土和菓子》

作品展
- 2015 台北紀州庵文學森林甜點黏土創作聯展
- 2017 新光三越花草有肉夢幻世界創作展
- 2017 新光三越微型美食創作展
- 2018 台南小時光黏土展
- 2018 台北高雄自由作家黏土創作師生聯展
- 2018 上海國際手造博覽會
- 2018 東京國際禮品展 in 上海

delicious

黏土，豐富了我的生活，給予人生不同的意義

距離上次為自己的書寫序，已經是三年前。

回想 2015 年第一本黏土書的誕生，
憑藉著單純的喜歡，懷著滿心歡喜的熱忱
迫不及待想分享給每一位熱愛黏土創作的朋友們。
慢慢的出版更多的書籍後，我卻開始有了很多的顧慮……
「這個主題是不是有好多作者出版過了？」
也因為這些雜訊干擾，心裡越是著急，腦袋就越不聽使喚，
這樣綁手綁腳了好幾年……

直到某天在課堂裡，
看著大家認真的表情，我才突然意識到——
「憑著對黏土創作的熱情，
以及想與大家分享的心情，不就是初衷嗎？」
所以這次選擇了貼近大家日常生活的麵包主題，
用黏土串起我們記憶中的古早味。

書裡的麵包沒有過多華麗的裝飾，
希望運用黏土與簡易的材料，透過有溫度的雙手，
捏製出樸實無華的經典。

謝謝正在翻閱此書的你，
希望這本書可以讓你對黏土創作，有更不一樣的感官刺激，
進而愛上這沒有保存期限的視覺饗宴。

Content 目錄

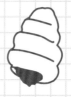

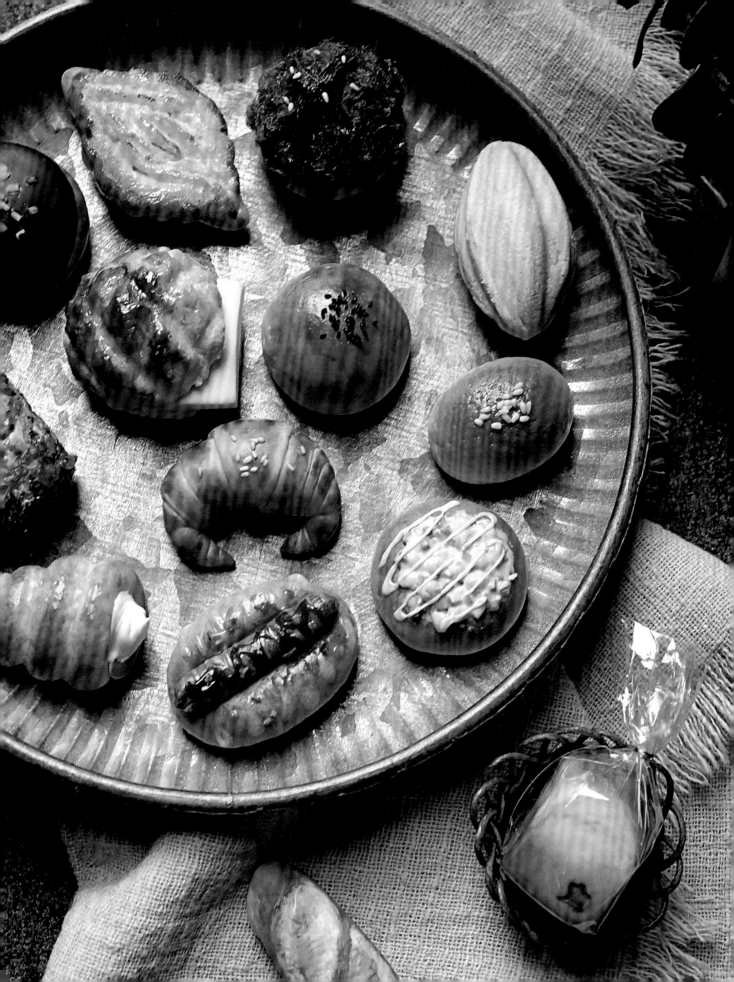

回味～
麵包日常

麵包
是
生活點滴中
親切又熟悉的
陪伴

Breakfast Time

簡單裝袋。

麵包＝早餐良伴。

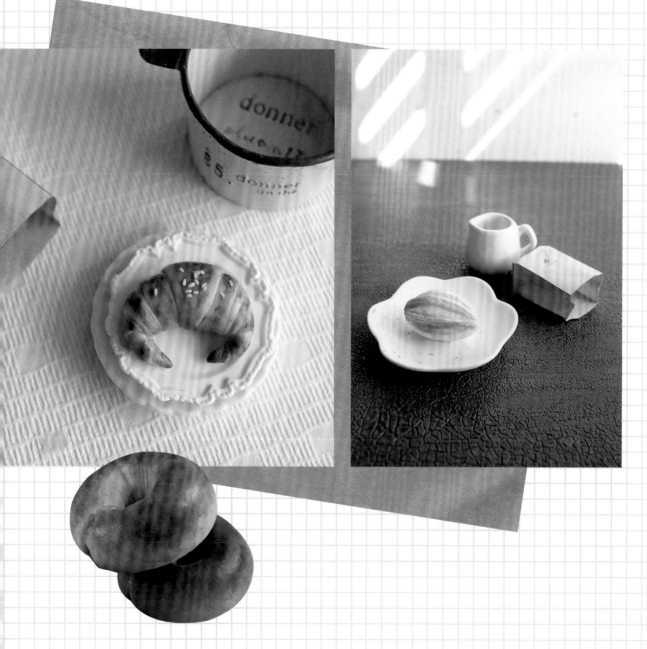

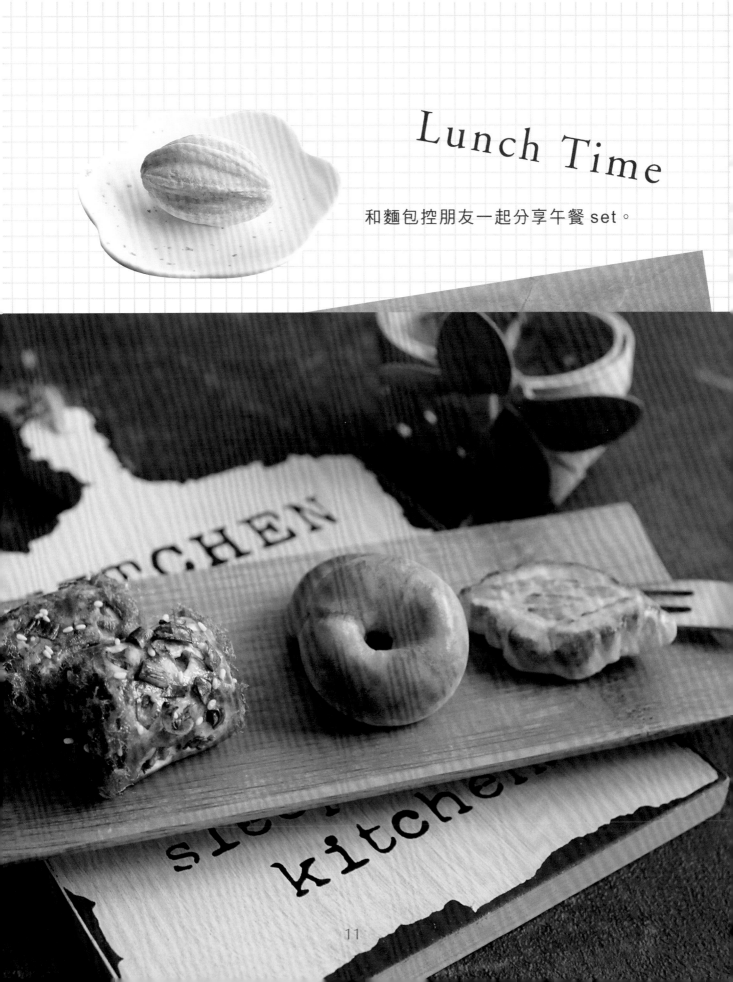

Lunch Time

和麵包控朋友一起分享午餐 set。

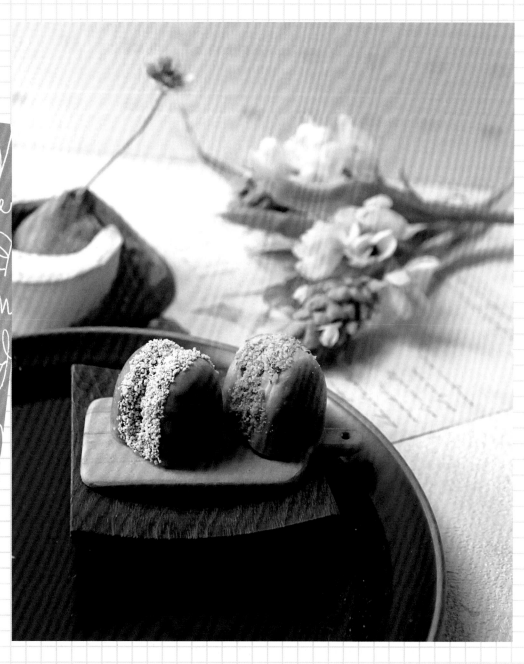

Dessert Time

甜點使人幸福～

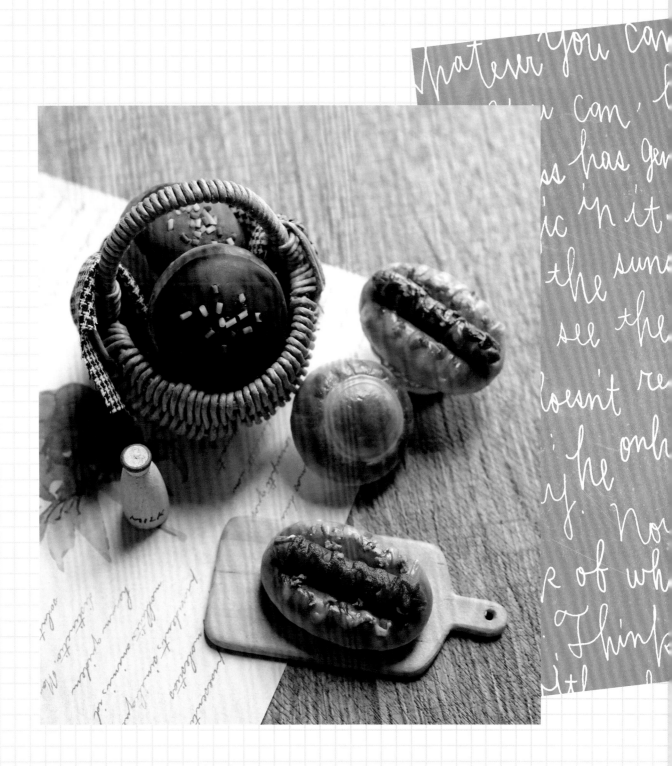

Dinner Time

以有甜、有鹹雙人餐，
慰勞一天的努力。

Special
Time 1

用喜歡的造型盤，
裝盛喜歡的麵包。

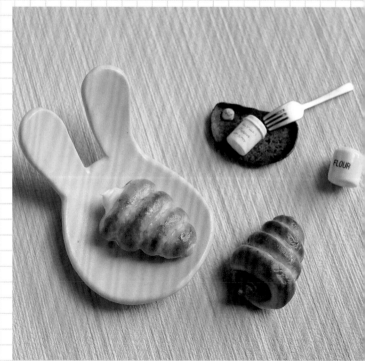

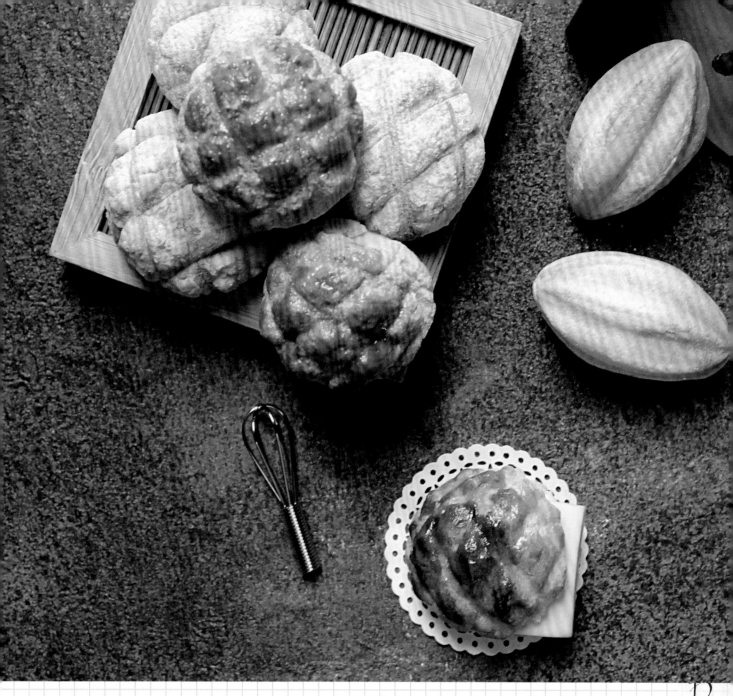

特蒐款——
最愛獨特的表皮口感。

 Special Time 2

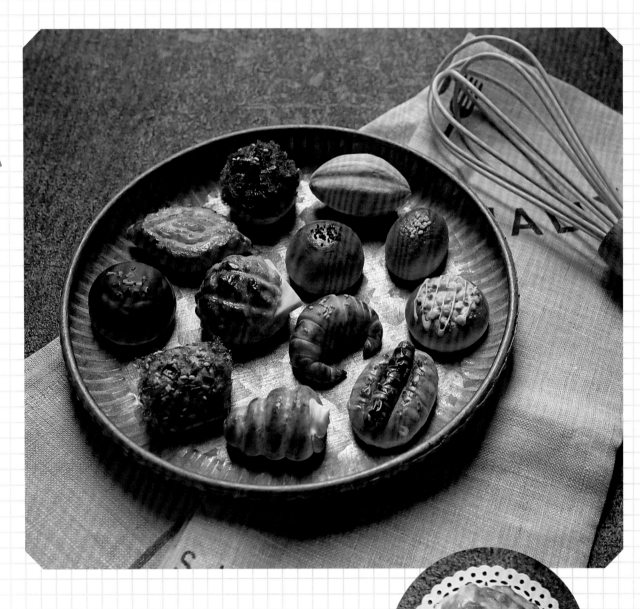

Special
Time 3

手作麵包出爐！

Special Time 4

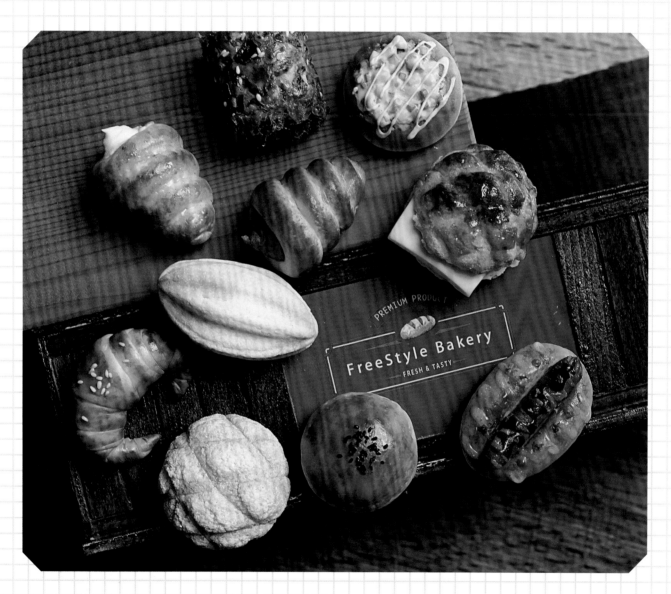

打包超澎湃麵包禮盒！

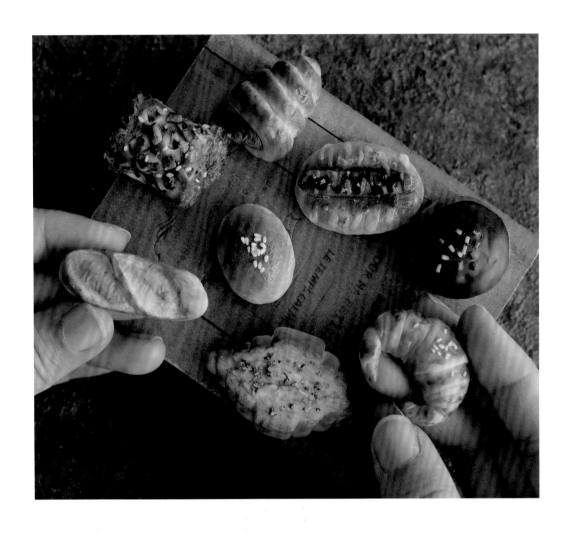

製作～永久保存的
小小黏土麵包

為了不忘
記憶中樸實無華的古早味，
試著運用黏土與簡易的材料，
透過有溫度的雙手，
捏製留存
那沒有過多華麗裝飾的經典麵包吧！

黏土素材介紹

台製鑽石土

鑽石

MODENA 樹脂土
MODENA 輕量樹脂土（簡稱輕量土）

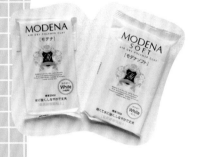

皆日製，操作不易塌軟及黏手，適合大部分學員使用。兩者混合可以達到樹脂土的堅硬，以及輕量土的不透明質感。加入適量的顏料，可以做成仿真度極高的黏土麵糰。

黏土裡有大量的白色沙子，乾燥之後呈白色帶著顆粒；製作小尺寸的物件會有明顯的粗糙感，同樣可以加入顏料使用。本書用來製作麵包的菠蘿皮系列。

仿真奶油土

跟鮮奶油質感很像，一般書局及美術社都可以買到。質感軟的是打底拉條用，硬的是擠花瓣用。

好賓壓克力顏料

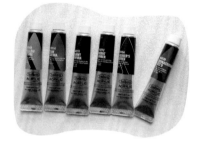

可從網購平台及美術社購入，用於黏土上色很好推勻。
本書使用的色號：
· 土黃色 -A 級：AU043（可用 MONA 壓克力顏料取代）
· 黃咖啡色 -A 級：AU114
· 紅咖啡色 -A 級：AU111
· 焦茶色 -A 級：AU112
· 深綠色 -B 級：AU054
· 金銅色 -D 級：AU120

MONA 壓克力顏料

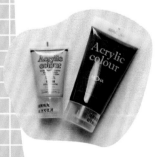

便宜好入手的大眾品牌，可做黏土染色用。使用手邊現有的其他品牌壓克力顏料也可以。
本書使用的色號：
· 黃色 -S208
· 深咖啡色 -SG706

TAMIYA 油性模型漆

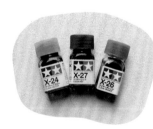

當作品需要透明感的顏色時（如草莓醬或丹麥楓糖等），使用壓克力顏料的表現會比較混濁不透明，這時使用透明油性模型漆就可以輕易達到效果。
本書使用的色號：
· 透明黃 X-24
· 透明紅 X-27
· 透明橘 X-26

PADICO 保護漆

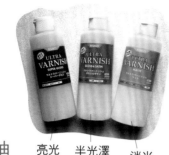

亮光　半光澤　消光

三款皆可用來塗在作品表面，保護顏料不易掉色。本書主要用來展現麵包的光澤，可依自己的需求挑選使用。

・亮光漆：像麵包上面刷了一層油或楓糖類，非常亮的效果。

・消光漆：適合塗在法國麵包類的作品，讓顏料與作品有一層薄膜光澤，但不明顯。

・半光澤：介於亮光與消光之間。

如果手邊沒有半光澤的保護漆，也可以使用亮光及消光，以 1：3 的比例混合。

市售霧面指甲油 TAMIYA 消光漆

模型素材 - 仿真花生粉及椰子粉

LEEHO 超黏白膠

同樣可作為保護漆使用，因為附有刷子所以使用起來方便。相較於 PADICO 保護漆，這兩款只要薄塗，效果就很明顯。例如 P.35 脆皮巧克力麵包，塗完霧面指甲油，表面就會有明顯霜感。

網購平台及美術社皆可買到。

可以用來製作微透醬料效果，這個品牌白膠乾燥後透明感較高。手邊有其他品牌白膠只要選擇比較稀的也可以，或改用全透的施敏打硬膠 / 卡夫特膠。

黑色皺紋紙

棕色羊毛

石膏粉

仿真白砂糖 - 細 & 粗

可做細砂糖的有：網購平台買到的仿真白砂糖、日本製 SS 號仿真糖粉、書局販售的色沙。
可做粗糖的有：園藝用的白沙或水族用的白流沙。

可從書局購入，在本書中用來製作海苔片。

一般五金百貨即可購得。將少許石膏粉加水溶解，薄刷於作品表面，乾燥後就像灑了糖粉一樣。

羊毛氈用羊毛材料，在本書用來製作肉鬆。

21

黏土工具
三支組

PADICO
黏土量土器
（計量器）

可從網購平台購入。
方便計算黏土分量，
屬於必需品。

A　B　C　D　E　F　G　H　I

4mm	5mm	6mm	7mm	8mm	1cm	1.3cm	1.5cm	2cm

>>>→ MEMO ←<<<

黏土量土器亦稱黏土調色表具或黏土計量尺。是初學者非常好用的計量工
具，也是本書計算黏土分量的基準。若沒有量土器，也可以對照圖示的圓球
直徑製作。

鋁箔紙

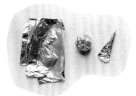

將鋁箔紙揉成球狀或刀片狀,可用於製作麵包的紋路效果。

嬰兒油

用來塗抹刀片及桌面,避免黏土沾黏。

各式吸管

可用來製作青蔥。

伏特加

酒精濃度 40% 的飲用酒,可在便利商店可購得小瓶裝。因為無色且揮發速度快,不像水容易讓黏土變得黏膩,所以無論是上色或需要撫平紋路時,都可用來取代水。如果要使用其他 % 數的酒精,也可以自行測試效果。

雪芙蘭及布丁杯

雪芙蘭可用來混合黏土,讓已乾燥偏硬的黏土回軟。布丁杯可蓋住黏土,避免黏土與空氣接觸。

其他小工具

軟毛牙刷
美工刀片
剪刀　羊角刷

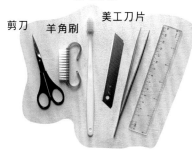

鑷子　尺

用於施加紋路。羊角刷的紋路效果比軟毛牙刷強烈,請視需要的效果使用。

調製麵糰＆保存

step 1

黏土配比

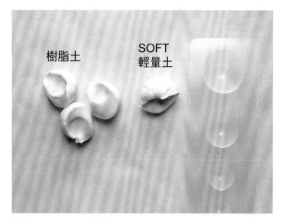

準備 MODENA 樹脂土 3I 及 MODENA SOFT 輕量土 I，也就是 3：1 比例。

MEMO

如果要調配較多的麵糰，可以改用秤測量。

● MODENA 樹脂土一個 I 約為 5.7g，三個 I 大約就是 17g。
● MODENA SOFT 輕量土使用分量不多，維持用量土器測量即可。

step 2

取土

可以一次取出 54g 的樹脂土，加入 3 個 I 的輕量土。這分量可以做 6 至 8 個麵包。

step 3

揉色

加入少許土黃色或黃咖啡色顏料揉勻。
※ 因為使用分量不多，所以兩種顏色差異不大。

24

揉色・提亮

再加入少許的黃色揉勻。想像做麵包會加入奶油，藉此提亮色澤。

M E M O

因黏土乾燥之後顏色會加深，所以不要一次加太多顏料。

加入保濕配方

如果黏土感覺較乾，通常是調色時間過久，或買到製造日期較久的土；可加入少許雪芙蘭混合，就能使土質變得很新鮮。

包裝保存

將混好的黏土用保鮮膜包起來。

再用溼紙巾包好，放入夾鏈袋內，這樣可以保存一週。如果整包再放入保鮮盒中，可以保存二至三週。

壹
麵包食記

看似簡單的外表，深藏雋永的好滋味。
一口咬下……嗯，好吃！

Real size

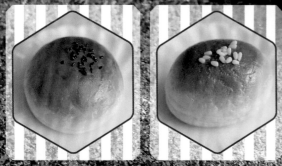

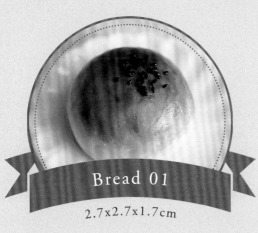

Red Bean Bun

紅豆麵包

Bread 01

2.7x2.7x1.7cm

- 麵糰土量：2l
- 壓克力顏料：黃咖啡色、紅咖啡色、焦茶色、黑色

How to make

🚩 **製作麵包體**

1 將調配好的黏土麵糰（參照 P.24），取出土量 2l 搓圓。

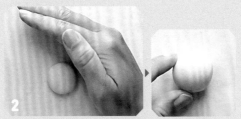

2 用掌心或食指＆姆指輕壓麵糰，讓底部貼平桌面。

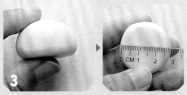

3 做出底平上膨的麵包造型。底直徑約 2.8 至 3cm。

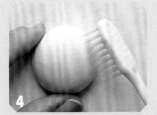

4 以軟毛牙刷輕輕壓出上表面紋路。

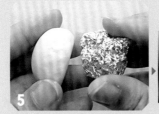

5 用揉皺的鋁箔球，在約底部往上 1.5cm 的範圍內，壓出側面皺褶紋路。

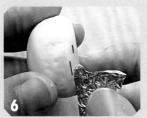

6 用揉皺的鋁箔刀，在底部往上約 0.2 至 0.3cm 的範圍內，壓出高低不同的橫向皺皮線。

7 皺皮線要有高有低，不要太直線。

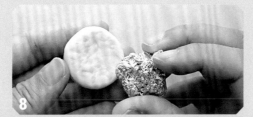

8 麵包底部也壓出皺褶紋路，並將中間壓微凹。

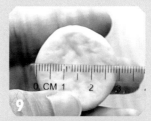

9 再次確認底部圓直徑落在 2.8 至 3cm。待麵包乾燥後再進行上色。

27

🚩 製作黑芝麻

1. 在夾鏈袋內塗抹嬰兒油。
2. 麵糰土（參照 P.24）取 A 分量，加入黑色顏料揉勻後，放入至袋角。
3. 將袋角剪下小角，注意孔洞不要太大。
4. 每次只擠出少許黏土。
5. 搓成迷你水滴。此黏土量約可做 40 顆左右的芝麻。

🚩 第 1 次上色

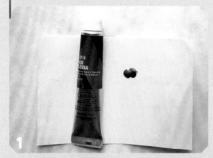 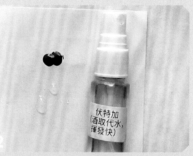

1. 取黃咖啡色。
2. 準備伏特加稀釋顏料。
3. 以海棉粉撲平面處沾取伏特加及少許顏料。

4. 先在紙上（離型紙或保鮮膜），將海棉粉撲上的顏料刷暈開。
5. 不要讓顏料在粉撲上結塊。
6. 再刷於溼紙巾上，確保顏料暈開。

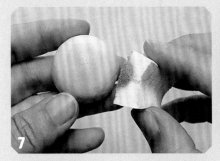

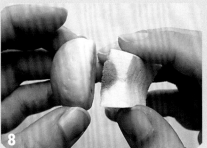

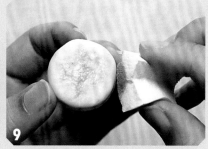

7. 從麵包圓膨面的中間開始輕拍上色。

8. 少量多次往側面拍色，靠近皺皮線
的地方最白。

9. 麵包底部也由圓心往外拍打顏色。

10. 側面的模樣。

11. 完成第一色。

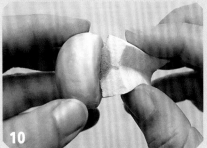

第 2 次上色

1. 取黃咖啡色＋紅咖啡色，
比例約 1：1。

2. 準備伏特加稀釋顏料。

3. 粉撲同第 1 次上色沾取方
式（參照 P.28），確定沒
有結塊再輕拍麵包上方。

4. 由圓心往側面暈開。

5. 第二色面積要小於第一色，
這樣才有漸層。

6. 拍打在麵包底部外圍。

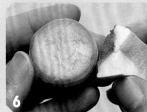

▌第 3 次上色

 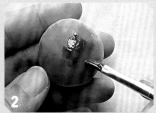 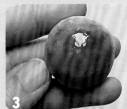

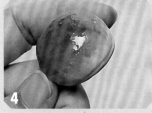 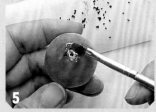 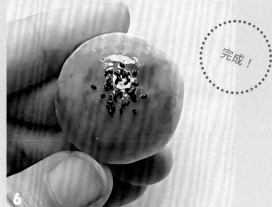

完成！

1. 半光澤保護漆加入少許紅咖啡色及焦茶色顏料，攪拌少許。
2. 水彩筆沾取，拍打在麵包中間。
3. 再沾取未染色的半光澤保護漆，將顏料暈開。
4. 塗漆範圍以表面中央為主，側面皺皮線留白處不塗。
5. 趁保護漆還沒有乾燥，灑上黑芝麻。
6. 完成！

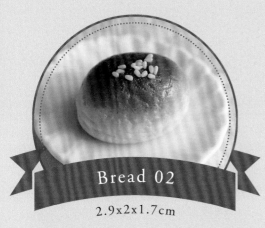

Bread 02

2.9x2x1.7cm

Bun

小餐包

- 麵糰土量：I+H
- 壓克力顏料：黃咖啡色、紅咖啡色

How to make

製作麵包體

1
將調配好的黏土麵糰（參照 P.24），取出土量 (I+H) 搓 3cm 橢圓形。

2
掌心輕壓麵糰，讓底部貼平桌面，做出底平上膨的麵包造型。

3
底部平面長約 3cm。

4
以軟毛牙刷輕輕壓出表面紋路。

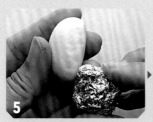

5
用揉皺的鋁箔球，在約底部往上 1cm 的範圍內，壓出側面皺褶紋路。

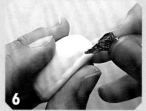

6
用揉皺的鋁箔刀，在底部往上約 0.2 至 0.3cm 的範圍內，壓出高低不同的橫向皺皮線。

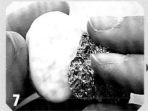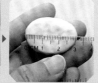

7
麵包底部也壓出皺褶紋路。完成後，整理並確認底部長 3cm。

製作白芝麻

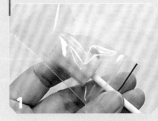 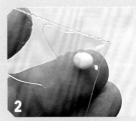 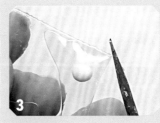

1. 在夾鏈袋內塗抹嬰兒油。
2. 麵糰土（參照 P.24）取 A 分量，放入至袋角。
3. 將袋角剪下小角，注意孔洞不要太大。
4. 每次只擠出少許黏土。
5. 搓成迷你水滴。此黏土量約可做 40 顆左右的芝麻。（可供 2. 小餐包及 14. 肉鬆麵包共用）

第 1 次上色

側面

表面

1. 海棉粉撲平面沾少許黃咖啡色，先在紙上及溼紙巾暈開（參照 P.28）。
2. 少量多次往側面拍色，靠近皺皮線的地方最白。
3. 麵包底部也均勻拍打顏色。
4. 完成第一色。

🚩 第 2 次上色

1. 取黃咖啡色＋紅咖啡色，比例約 1：1。
2. 若顏料太乾，可以準備水或伏特加備用。

 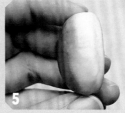 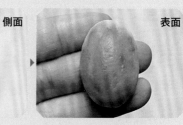

側面　　表面

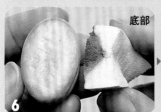

底部　　側面

3. 同步驟 1 沾取方式，由麵包中間往側面拍打。
4. 少量多次輕輕拍打，做出顏色漸層。
5. 完成表面上色。
6. 在麵包底部靠近外圍處拍打上色。

🚩 裝飾

完成！

1. 準備保護漆（半光澤）。

2. 刷在麵包中間區域，側面皺皮線附近不刷。

3. 趁保護漆還沒有乾燥，灑上白芝麻。完成！

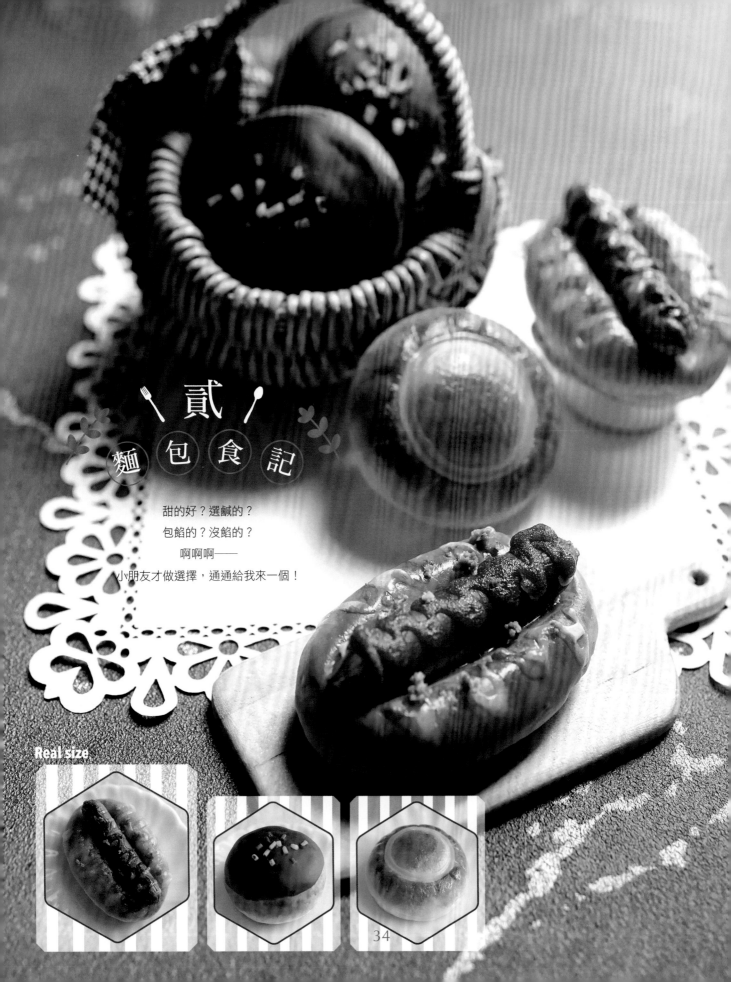

貳 麵包食記

甜的好？選鹹的？
包餡的？沒餡的？
啊啊啊——
小朋友才做選擇，通通給我來一個！

Real size

Chocolate Bun
脆皮巧克力麵包

Bread 03

2.7x2.7x1.5cm

- 麵糰土量：I+H
- 壓克力顏料：黃咖啡色、紅咖啡色、深咖啡色

How to make

⚑ 製作麵包體

1 將調配好的黏土麵糰（參照 P.24），取出土量 (I+H) 搓圓。用掌心或食指＆姆指輕壓麵糰，讓底部貼平桌面。

2 做出底平上膨的麵包造型。底直徑約 2.8 至 3cm。

3 以軟毛牙刷輕輕壓出上表面紋路。

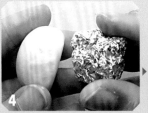

4 用揉皺的鋁箔球，在約底部往上 1.5cm 的範圍內，壓出側面皺褶紋路。

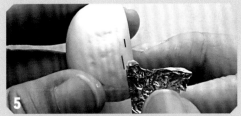

5 用揉皺的鋁箔刀，在底部往上約 0.2 至 0.3cm 的範圍內，壓出高低不同的橫向皺皮線。

 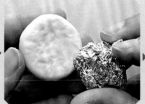

6 皺皮線要有高有低，不要太直線。麵包底部也壓出皺褶紋路，並將中間壓微凹。再次確認底部圓徑落在 2.8 至 3cm，待麵包乾燥後再進行上色。

▶ 第 1 次上色

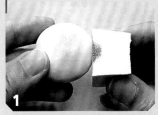 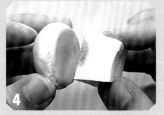

1. 海棉粉撲平面沾少許黃咖啡色，先在紙上及溼紙巾暈開，再從麵包中間輕拍上色。
2. 少量多次往側面拍色，靠近皺皮線的地方最白。
3. 顏色呈自然暈開感，不能有結塊。
4. 麵包底部也均勻拍打顏色。

▶ 第 2 次上色

 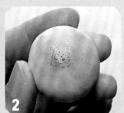

1. 取黃咖啡色＋紅咖啡色，比例約 1：1。若顏料太乾，可以準備水或伏特加備用。
2. 同步驟 1 沾取方式，由麵包中間往側面拍打上色。
3. 少量多次輕輕拍打，往側面做出顏色漸層。麵包底部則在靠近外圍處拍打上色。

▶ 加上巧克力醬及裝飾

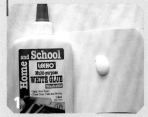

準備約量土器 G 分量的白膠。

再準備仿真奶油土，與白膠的分量比約 3：1。

取深咖啡色顏料少許，不夠可慢慢加。

用黏土工具或冰棒棍攪拌均勻。

5 從麵包中間開始塗抹,用轉圈圈的方式往外抹,注意不要太薄。

6 外圍處,可用牙籤往側面畫圓推開。

準備市售仿真巧克力米。趁巧克力醬還沒有乾,灑上巧克力米。待乾燥,進行步驟8。

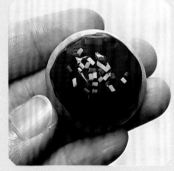

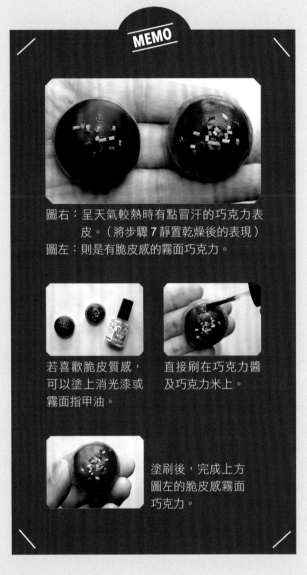

MEMO

圖右:呈天氣較熱時有點冒汗的巧克力表皮。(將步驟7靜置乾燥後的表現)
圖左:則是有脆皮感的霧面巧克力。

若喜歡脆皮質感,可以塗上消光漆或霧面指甲油。

直接刷在巧克力醬及巧克力米上。

塗刷後,完成上方圖左的脆皮感霧面巧克力。

8 調整巧克力下方的烤色層次,準備半光澤亮光漆及少許紅咖啡色顏料。

9 攪拌混色後,從巧克力醬外側開始局部拍打上色。

10 若顏色太深太突兀,可用海棉粉撲拍暈。完成!

完成!

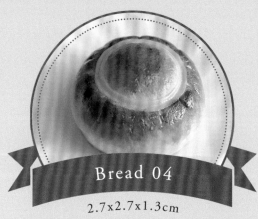

Custard bread

克林姆麵包

- 麵糰土量：I+H
- 壓克力顏料：黃咖啡色、紅咖啡色

How to make

🚩 製作麵包體

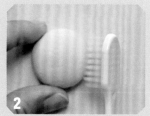

1 將調配好的黏土麵糰（參照 P.24），取出土量 (I+H) 搓圓。用掌心或食指＆姆指輕壓麵糰，讓底部貼平桌面。做出底平上膨的麵包造型，底直徑約 2.5cm。

2 以軟毛牙刷輕輕壓出上表面紋路。

 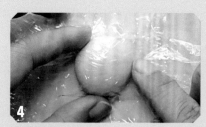

3 保鮮膜對摺，塗抹少許嬰兒油。

4 覆蓋在麵包上方。

5 用噴瓶蓋子或飲料大吸管，壓出圓凹痕。

 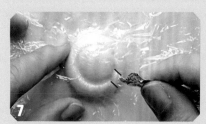 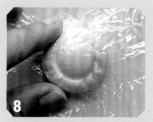

6 壓好的模樣。

7 用揉皺的鋁箔刀，在圓凹外圍壓出皺褶。

8 皺褶要有長有短，愈不規則愈自然。

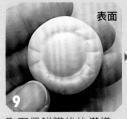
表面

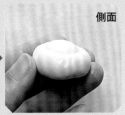
側面

9 取下保鮮膜後的模樣。

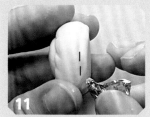
1cm

10 用揉皺的鋁箔球，在約底部往上 **1cm** 的範圍內，壓出側面皺褶紋路。

11 用揉皺的鋁箔刀，在底部往上約 **0.2** 至 **0.3cm** 的範圍內，壓出高低不同的橫向皺皮線。

12 麵包底部也壓出皺褶紋路，並將中間壓微凹。

1 確認圓徑約落在 **2.5** 至 **2.8cm**，待麵包乾燥後再進行上色。

🚩 第 1 次上色

1

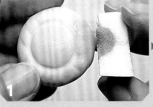

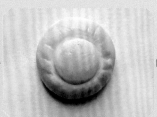

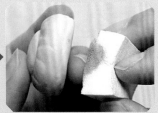

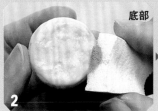
底部
2

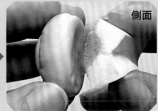
側面

1. 海棉粉撲平面沾少許黃咖啡色顏料，先在紙上及溼紙巾暈開，從麵包中間輕拍上色。少量多次往側面拍色，靠近皺皮線的地方最白。
2. 麵包底部也均勻拍打顏色。

第 2 次上色

1. 取黃咖啡色＋紅咖啡色 ，比例約 1：1。
2. 若顏料太乾，可以準備水或伏特加備用。

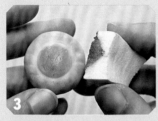 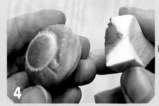

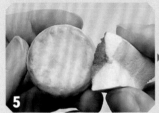

3. 同第 1 次上色沾取方式，由麵包中間往側面拍打上色。
4. 少量多次輕輕拍打，做出顏色漸層。
5. 麵包底部先在靠近外圍處拍打上色，再將底部也均勻拍打顏色。

第 3 次上色

 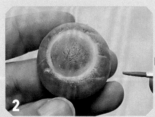 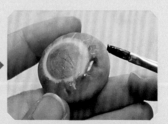

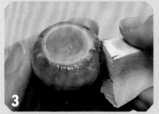 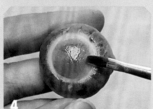

1. 混合半光澤亮光漆及少許紅咖啡色顏料。
2. 從圓凹處皺褶以外，局部拍打上色。
3. 若顏色太深太突兀，可用海棉粉撲拍暈。
4. 將正上方的小圓區塊薄刷上色。

⚑ 加上克林姆

1 在夾鏈袋內混合白膠＆仿真奶油土，比例約 5：1，總分量 E 至 F 即可。
再加入油性黃漆 1 滴。
※ 若喜歡透明感強一些，仿真奶油土可以加更少。

2 搓揉均勻。

剪下

3 袋角剪下小角。

4 擠在圓凹處。

5 使起點＆結束點自然相連。

 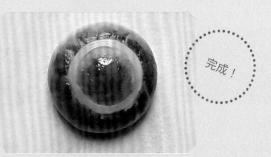

完成！

6 乾燥後，白膠變得透明，完成！

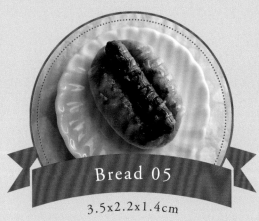

Hot Dog Bun
台式熱狗麵包

Bread 05

3.5x2.2x1.4cm

- 麵糰土量：I+H
- 壓克力顏料：紅咖啡色、黃咖啡色、土黃色、金銅色、深綠色
- 熱狗：MODENA 樹脂土 · 土量 G+ 油性紅漆 2 滴 + 油性橘漆 1 滴

How to make

🚩 製作熱狗

1 取土量 G 的 MODENA 樹脂土，牙籤沾取油性紅漆 2 滴，混合均勻。

2 再用另一支牙籤沾取油性橘漆 1 滴至黏土，混合均勻。

3 用直尺搓長至 3.5cm，前後兩端以指腹捏微縮。

4 用黏土工具壓出前後兩端的收尾線。

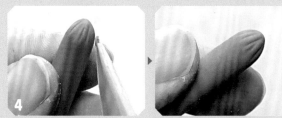

5 對摺保鮮膜，塗抹少許嬰兒油，先包覆一端扭轉。

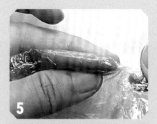

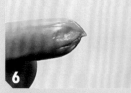

6 取出後的模樣。另一端作法相同。

7 整體控制在 3.5cm 內，若太長就將兩端往內擠壓，產生自然皺褶不需在意。靜置乾燥，再進行上色。

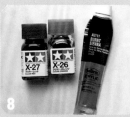

8 油性紅漆、橘漆及紅咖啡色顏料，皆準備少許。粉撲先沾半光澤亮光漆，再隨意沾取三色，不均勻地拍打在熱狗上（只要有些微烤色就可以了）。

MEMO

關於製作順序～此作品首先製作熱狗＆靜置至乾燥，是為了方便後續更好地在麵包體上壓出準確的凹槽。製作有多樣部件的組合式作品時，先想好製作＆組合順序，作業過程會更順利喔！

製作麵包體

1 將調配好的黏土麵糰（參照 P.24），取出土量 (I+H)，搓 3.5cm 橢圓。用掌心或食指＆姆指輕壓，讓底部貼平桌面，做出底平上膨的麵包造型。

2 用完全乾燥的熱狗，在麵包中央用力往下壓出凹槽。

MEMO

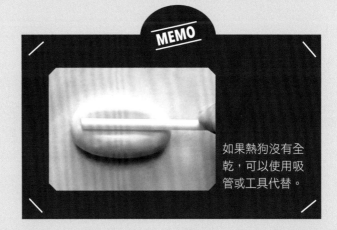

如果熱狗沒有全乾，可以使用吸管或工具代替。

4 將麵包左右兩邊捏出圓弧，讓整體看起來不要太直線。

5 以軟毛牙刷輕輕壓出上表面紋路。

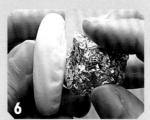

6 用揉皺的鋁箔球，在約底部往上 0.5cm 的範圍內，壓出皺褶紋路。

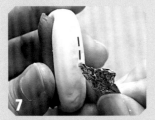

7 用揉皺的鋁箔刀，在底部往上約 0.2 至 0.3cm 的範圍內，壓出高低不同的橫向皺皮線。

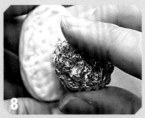

8 麵包底部也壓出皺褶紋路。

9 確認麵包整體長度不超過 4cm，待乾燥後再進行上色。

⚑ 第 1 次上色

 表面
 側面
 底部

1. 海棉粉撲平面沾少許黃咖啡色顏料，先在紙上及溼紙巾暈開，再從麵包中間輕拍上色。
2. 少量多次往側面拍色，靠近皺皮線的地方最白。
3. 麵包底部也均勻拍打顏色。

⚑ 第 2 次上色

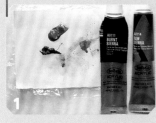
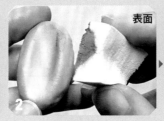 表面
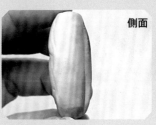 側面
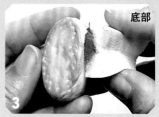 底部

1. 取黃咖啡 + 紅咖啡，比例約 1：1。若顏料太乾，可以準備水或伏特加備用。
2. 同第 1 次上色沾取方式，由麵包中間往側面拍打。少量多次輕輕拍打，做出顏色漸層。
3. 在麵包底部靠近外圍處拍打上色。

⚑ 調製美乃滋 & 組合熱狗麵包

 G 量白膠 E 量 仿真奶油土

準備白膠、仿真奶油土及夾鏈袋。

白膠擠出約 G 的量，再加入仿真奶油土約 E 的量。
※ 若仿真奶油土加太多，會無法呈現美乃滋的透亮。

以牙籤沾取極少的土黃色顏料，加入步驟 2 夾鏈袋中。

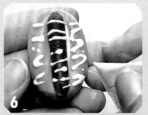

搓揉均勻後，袋角剪下小角。

在完成基礎上色的麵包凹槽塗白膠，放上熱狗。

從麵包處開始擠出密集波浪，空白區域可以擠小點點。

⚑ 加上番茄醬

1 準備油性紅漆、橘漆、紅咖啡色顏料及白膠。

2 準備 E 分量的仿真白砂糖。

3 白膠擠出約 F 的量。

4 加入油性紅漆 1 滴（加太多會變成辣椒醬喔）。

5 加入油性橘漆 1 滴。

6 加入紅咖啡色顏料少許。

7 搓揉均勻（乾燥後顏色會加深），再加入 E 分量的仿真白砂糖。揉均至細細的顆粒狀，再將袋角剪小角。

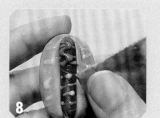

8 在熱狗上擠小波浪。

⚑ 加上菜末裝飾＆補上烤色

1 MODENA 樹脂土取土量 D，混合深綠色顏料搓圓壓扁至直徑約 2cm。

2 用牙籤自圓中央刮出菜末碎屑，工整的圓片外圍不使用。

3 混合半光澤亮光漆及少許金銅色顏料（金銅色比紅咖啡色好推勻）。

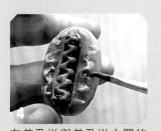

4 在美乃滋與美乃滋之間的麵包處，刷上較深的烤色。

5 將菜末與顏料稍微攪拌。

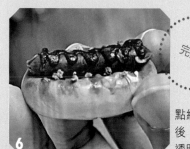

6 完成！ 點綴在麵包表面。乾燥之後，番茄醬＆美乃滋呈現透明感及立體度。完成！

參
麵 包 食 記

大口咬下，
嘴角殘留著一抹白色鬍鬚。
簡單的快樂，
美好的事物無價！

Real size

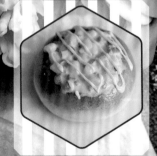

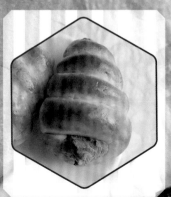

46

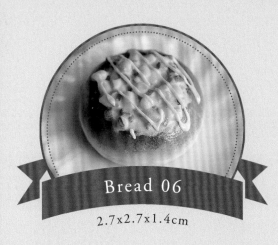

Corn and Ham Bun

玉米火腿麵包

Bread 06

2.7 x 2.7 x 1.4cm

- 麵糰土量：I+H
- 壓克力顏料：黃咖啡色、紅咖啡色、土黃色、黃色、深綠色
- 玉米：MODENA 樹脂土土量 D+ 黃色壓克力顏料
- 火腿：MODENA 樹脂土土量 G+ 油性紅漆 2 滴 + 油性橘漆 1 滴（同 P.42 熱狗調色）

How to make

🚩 製作麵包體

1 將調配好的黏土麵糰（參照 P.24），取出土量 (I+H) 搓圓。

2 用掌心或食指＆姆指輕壓麵糰，讓底部貼平桌面。

3 做出底平上膨的麵包造型。

4 對摺保鮮膜，並塗抹上少許嬰兒油。

5 將保鮮膜覆蓋在麵包上方。

6 用指腹慢慢壓出凹槽。

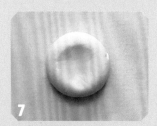

7 完成的模樣。

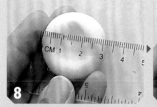

8 上、下方直徑都落在 2.8 至 3cm。

9 以軟毛牙刷輕輕壓出上表面紋路。

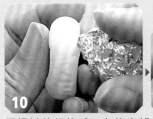

10 用揉皺的鋁箔球,在約底部往上 0.5cm 的範圍內,壓出側面皺褶紋路。

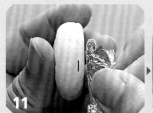 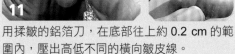

11 用揉皺的鋁箔刀,在底部往上約 0.2 cm 的範圍內,壓出高低不同的橫向皺皮線。

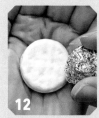

12 麵包底部也壓出皺褶紋路,並將中間壓微凹。

🚩 第 1 次上色

 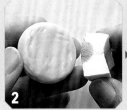 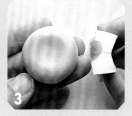

1. 海棉粉撲平面沾少許黃咖啡色顏料,先在紙上及溼紙巾暈開後,從麵包中間輕拍,少量多次往側面拍色,靠近皺皮線的地方最白。
2. 麵包底部也均勻拍打顏色。
3. 完成第一色。

🚩 第 2 次上色

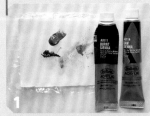 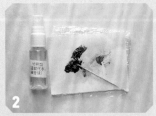

1. 取黃咖啡色 + 紅咖啡色 ,比例約 1:1。
2. 若顏料太乾,可以準備水或伏特加備用。

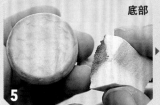 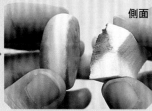

底部　　　　　　　　側面

3. 同步驟 1 沾取方式，由麵包中間往側面拍打。
4. 少量多次，輕輕拍打出顏色漸層。
5. 在麵包底部靠近外圍處拍打上色。

⚑ 製作玉米

1 取 MODENA 樹脂土土量 D，再以牙籤沾適量黃色壓克力顏料，與土混合均勻。

2 先取土量 A，再把一個 A 分成三份。

3 每份皆在掌心搓成水滴形。

4 將水滴土在掌心上輕輕壓扁，或用食指＆姆指輕捏至微扁。

5 剩餘的黏土依步驟 2 至 5 作法製作，或以做好的 3 顆玉米大小為基準，目測＆直接揉製。

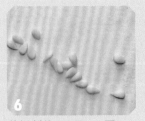

6 共捏製約 16 至 20 顆。

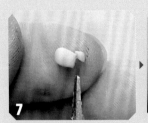

7 乾燥後，用剪刀將水滴尖端剪成平口。

8 修剪完成的玉米，每顆約 0.4cm 長。

🚩 製作火腿＆菜末

1 依 P.42 熱狗相同作法調色後，將調好的黏土先用力搓圓。

2 用手捏，或以直尺壓整成長 2cm 的方柱體。

3 乾燥後，取需要的量切碎塊備用。

4 MODENA 樹脂土取土量 D，混合深綠色顏料搓圓壓扁至直徑約 2cm。

5 用牙籤自圓中央刮出菜末碎屑，工整的圓片外圍不使用。

製作沙拉&加上裝飾

1 白膠擠出約 G 的量。

2 再擠出仿真奶油土，比例約 3：1。

3 加入極少許土黃色顏料。

4 攪拌均勻成沙拉，再加入火腿塊、玉米粒及菜末總計約 G 的量。

5 攪拌均勻，每個食材都要確定有沾到沙拉醬。

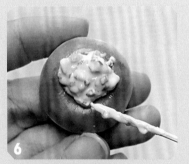

6 先舖在麵包體凹槽裡。

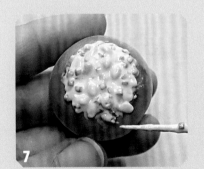

7 將沙拉往外糊開。

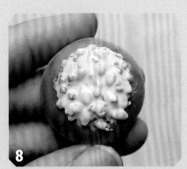

8 使中間的料最多，愈靠近麵包表皮，沙拉要愈薄。

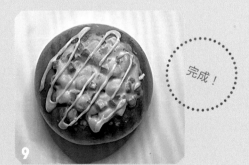

9 乾燥後，麵包薄刷半光澤亮光漆。並另調配沙拉、裝入夾鏈袋中，在麵包表面擠波浪裝飾。完成！

完成！

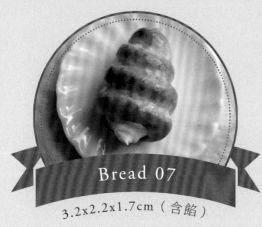

Cream Horns

螺旋麵包

Bread 07

3.2x2.2x1.7cm（含餡）

- 麵糰土量：I+H
- 壓克力顏料：黃咖啡色、紅咖啡色、土黃色

How to make

🚩 製作麵包體

1 將調配好的黏土麵糰（參照 P.24），取出土量 (I+H)，用直尺 搓長至 15cm。

2 一端用手捏至細長狀。

3 另一端只需要至捏微縮狀。

4 細長端先放在黏土工具上。

5 如圖示交疊固定。

6 慢慢地捲繞，略微傾斜也 OK。

7 快結束捲繞時，將每層螺旋稍微 壓固定。

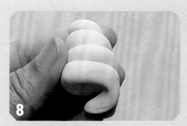

8 小心地從工具上取下。

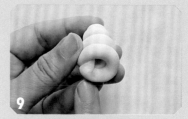

9 將結束端壓合在收尾洞口內。

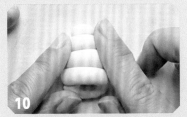

10
能清楚看到洞口的面朝上,掌心或食指、姆指指腹將麵包往下輕壓,讓底部貼平桌面。

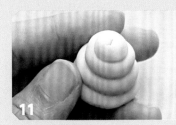

11
收合尖端洞口。

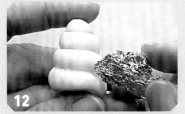

12
用揉皺的鋁箔刀壓出螺旋相連之間的皺褶,並保持螺旋線條的圓膨感。

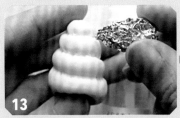

13
若螺旋間鬆開,可以塗抹少許伏特加再用鋁箔刀壓合。

14
用揉皺的鋁箔刀,在底部往上約 0.2 至 0.3cm 的範圍內,壓出高低不同的橫向皺皮線。

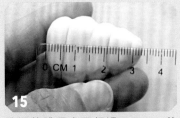

15
確認整體長度不超過 3.5cm,若超過可由胖端往尖端推擠。

16
準備麵糰黏土土量 D 及伏特加(或水)。

17
利用工具慢慢壓攪成稀泥狀。

18
注意稀泥中不可有結塊。

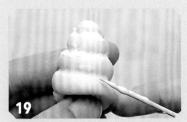

19
牙籤沾取稀泥,先塗抹於螺旋交接處,再往麵包表面塗抹修整。

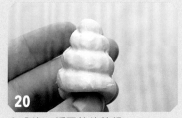

20
完成後,靜置等待乾燥。

🚩 第 1 次上色

 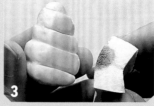

1. 海棉粉撲平面沾少許黃咖啡色顏料，先在紙上及溼紙巾暈開後，從螺旋凸起處開始拍色。
2. 凹槽保持留白。
3. 麵包底部也均勻拍打顏色。

🚩 第 2 次上色

1. 取黃咖啡色 + 紅咖啡色，比例約 1：1。
2. 若顏料太乾，可以準備水或伏特加備用。

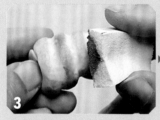 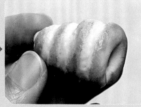 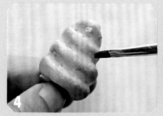 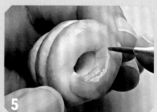

3. 同第 1 次上色沾取顏料方式，由麵包中間往側面拍打。
4. 黃咖啡色顏料加伏特加或水稀釋後，用水彩筆刷在凹槽。
5. 洞口外面的麵包也同樣刷色。

🚩 第 3 次上色

 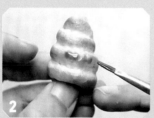 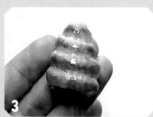

1. 準備半光澤亮光漆及少許紅咖啡色顏料，混合均勻。
2. 用水彩筆沾色，拍打在螺旋凸起的線條上。
3. 凹槽直接刷沒有加顏料的半光澤亮光漆。

製作&擠入鮮奶油

1 在夾鏈袋中,擠入仿真奶油土約 G 的量。

2 再擠入少許白膠,仿真奶油土與 白膠的比例約 3:1。

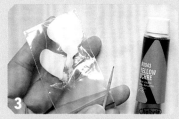

3 加入極少許土黃色顏料。

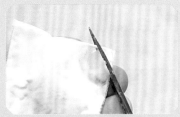

4 搓揉均勻後,將袋口剪破大洞。

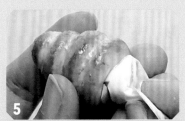

5 塞入螺旋的洞裡,擠入鮮奶油。

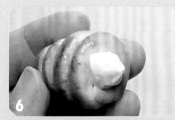

6 微壓麵包,擠出一些鮮奶油露在 洞外。

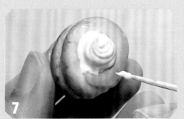

7 將擠出的鮮奶油用牙籤旋轉出紋 路。

完成!

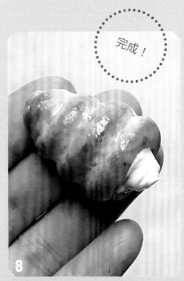

8 完成!

MEMO

也可以改變步驟 3 的顏色,製作 如咖啡色的巧克力,或紅色的草 莓等喜歡的口味。

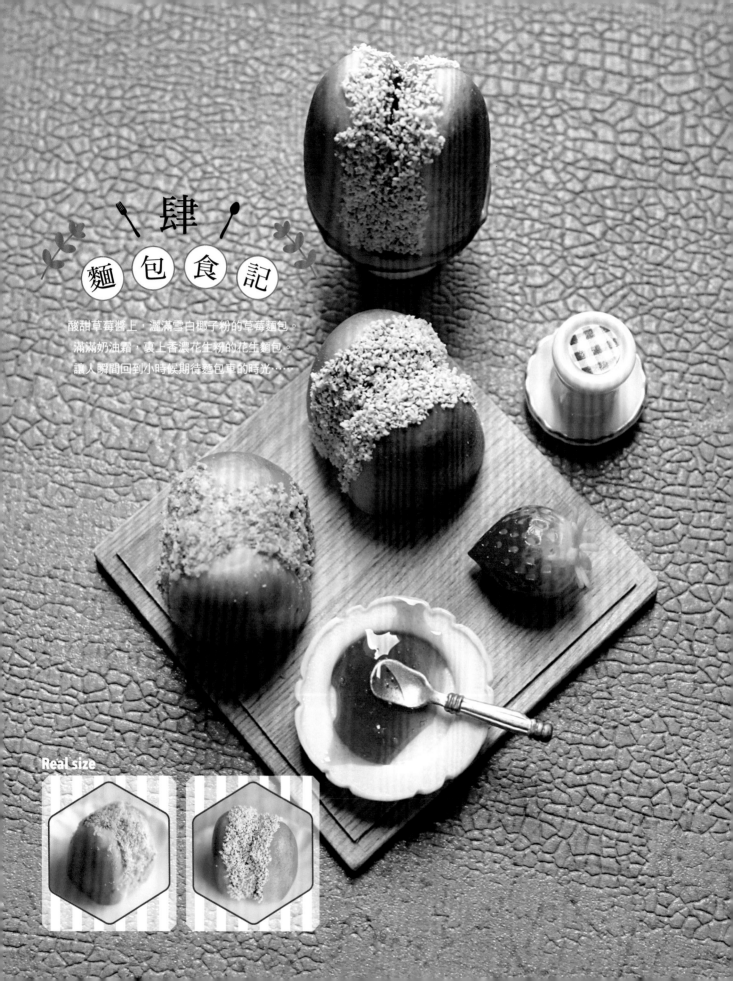

肆 麵包食記

酸甜草莓醬上，灑滿雪白椰子粉的草莓麵包。
滿滿奶油霜，裹上香濃花生粉的花生麵包。
讓人瞬間回到小時候期待麵包車的時光⋯⋯

Real size

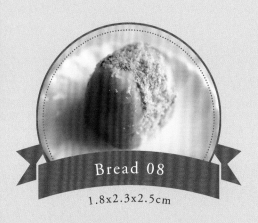

Peanut Sandwich Bread

花生夾心麵包

- 麵糰土量：2l
- 壓克力顏料：黃咖啡色、紅咖啡色

Bread 08

1.8x2.3x2.5cm

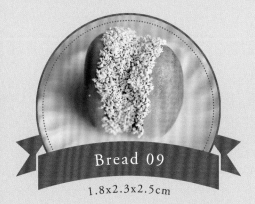

Strawberry Sandwich Bread

草莓夾心麵包

- 麵糰土量：2l
- 壓克力顏料：黃咖啡色、紅咖啡色

Bread 09

1.8x2.3x2.5cm

How to make

▶ 製作麵包體

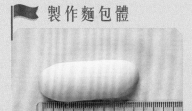

1 將調配好的黏土麵糰（參照 P.24），取出土量 2l，搓長約 4.5cm。

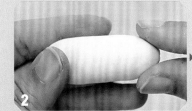

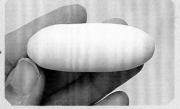

2 左右兩端捏微縮。

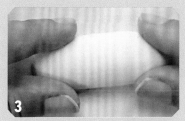

3 用掌心或食指＆姆指輕壓麵糰，讓底部貼平桌面。

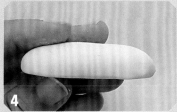

4 做出底平上膨的麵包造型，底長約在 4.5 至 5cm。

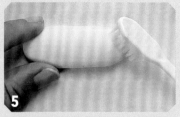

5 以軟毛牙刷輕輕壓出上表面紋路。

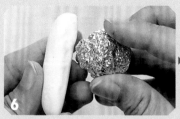

6 用揉皺的鋁箔球，在約底部往上 1cm 的範圍內，壓出側面皺褶紋路。

7 用揉皺的鋁箔刀，在底部往上約 0.2 至 0.3cm 的範圍內，壓出高低不同的橫向皺皮線。

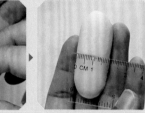

8 麵包底部也壓出皺褶紋路，並將中間壓微凹。最後確認麵包寬約 2cm，且不要太高。待麵包乾燥後再進行上色。

🚩 第 1 次上色

1. 取黃咖啡色。
2. 準備伏特加稀釋顏料。
3. 以海棉粉撲用平面處沾取伏特加及少許顏料。

4. 先在紙上刷暈開。
5. 將海棉粉撲上的顏料刷開，不要讓顏料結塊。
6. 再刷於溼紙巾上，確保顏料暈開。

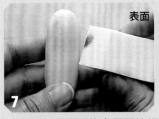 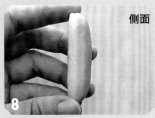 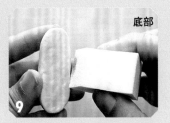

7. 從麵包圓膨面的中間開始輕拍上色。
8. 少量多次往側面拍色，靠近皺皮線的地方最白。
9. 麵包底部也均勻拍打顏色。

 第2次上色

1. 取黃咖啡色 + 紅咖啡色 ，比例約 1：1。
2. 若顏料太乾可以準備水或伏特加備用。

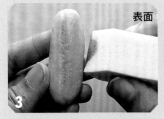 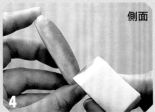

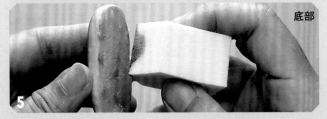

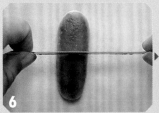

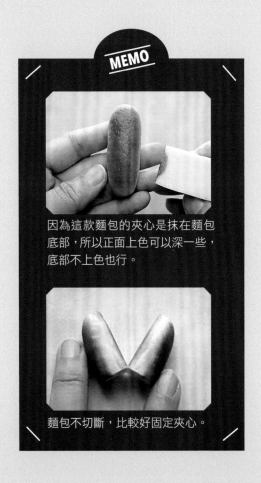

MEMO

因為這款麵包的夾心是抹在麵包底部，所以正面上色可以深一些，底部不上色也行。

麵包不切斷，比較好固定夾心。

3. 同第1次上色沾取方式，由麵包中間往側面拍打。
4. 少量多次，輕輕拍打出顏色漸層，使愈靠近皺皮線愈白。
5. 在麵包底部靠近外圍處拍上色。
6. 以美工刀從中間往下鋸開，但不要鋸斷。

🚩 Bread 08 加上花生醬&花生粉

準備市售的仿真花生粉（仿真炸粉）及模型造景用的木屑粉（可省略），比例約 4：1。

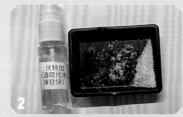

2 再準備黃咖啡色顏料及少許伏特加（或水）。

3 攪拌成不規則塊狀，備用。

4 仿真奶油擠出 G 至 H 量，黃咖啡色顏料擠出 D 至 E 量。

5 攪拌出花生醬顏色&質地。

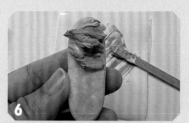

6 用冰棒棍挖取&塗抹於麵包底部上半。

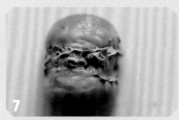

7 將麵包對半夾合。

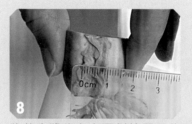

8 將花生醬往左右兩側抹開至約 1cm 寬。

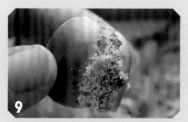

9 使花生醬沾取步驟 3 的花生粉。

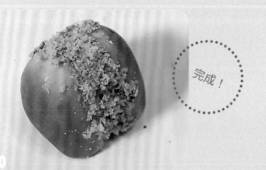

10 麵包表面可刷半光澤亮光漆，完成！

完成！

⚑ Bread 09 加上＆草莓醬＆椰子粉

1 白膠擠出 G 至 H 量。

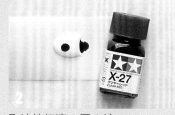

2 取油性紅漆 1 至 2 滴。

3 攪拌均勻後，塗抹於麵包底部上半。

4 將麵包對半夾合。

5 將草莓醬往左右兩側抹開至約 1cm 寬。

6 準備市售的仿真椰子粉。

7 使草莓醬沾取椰子粉，麵包表面可刷半光澤亮光漆。完成！

完成！

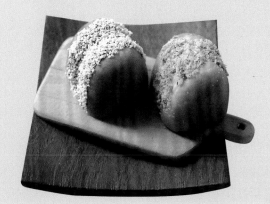

伍 麵包食記

猶記小時候初嚐這麵包時，
心底的驚呼：
「怎會有這炸彈般的美味？！」

Real size

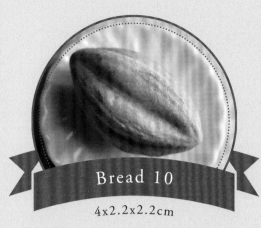

Bomb Bread

炸彈麵包

4x2.2x2.2cm

Bread 10

- 特調麵糰：麵糰土量 G+ 鑽石黏土 (I+H)+ 土黃色壓克力顏料 + 油性黃漆 3 滴 + 仿真砂糖（粗）G
- 壓克力顏料：黃咖啡色、紅咖啡色

How to make

🚩 製作麵包體

1 準備麵糰土量 G（參照 P.24）、鑽石黏土 (I+H)、粗的仿真砂糖大約 F 至 G 的量，揉至混合。

2 加入油性黃漆 3 滴。

3 加入少許土黃色壓克力顏料。

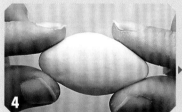

4 將兩邊微微微捏縮至如橄欖形。長約 4cm。

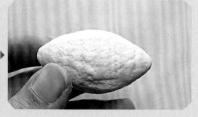

5 放在掌心上，以羊角刷大力壓出紋路

6 保鮮膜塗抹少許嬰兒油，包覆整顆麵糰。

7 用牙刷尾端大力壓出凹槽。

8 大約壓6條。

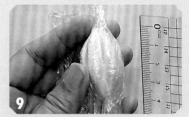

9 改用直尺再壓一次凹槽。

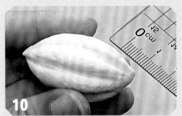

10 移除保鮮膜,用直尺加強左右兩端的凹痕。

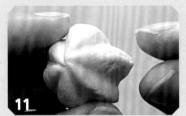

11 捏出立體線條,塑型成如仙人掌或楊桃的模樣。

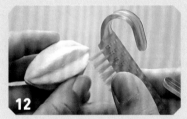

12 用羊角刷從凹槽往左右兩邊補壓紋路。

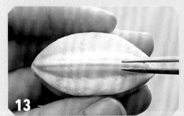

13 鑷子微開,劃出隱隱約約的菱線。注意:不要用夾的,因為容易有夾痕。

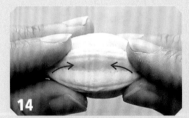

14 捏住左右兩端,往中間再擠一次。麵包落在 **4cm** 左右。

How to make

🚩 第 1 次上色

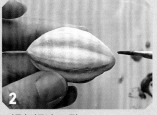

1. 黃咖啡色顏料＋伏特加稀釋，顏色調淡一點。
2. 用水彩筆刷在左右兩端及正面局部位置。
3. 使顏色淡淡地暈開。

🚩 第 2 次上色

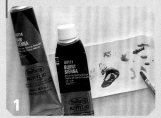

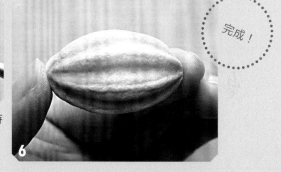

完成！

1. 取黃咖啡色＋紅咖啡色顏料，比例約 1：1，同樣＋伏特加稀釋。
2. 先在溼紙巾上吸取過多水份。
3. 拍打在局部。
4. 顏色若太深，可以馬上用海棉粉撲拍暈。
5. 將左右兩端顏色塗得較深。
6. 完成！

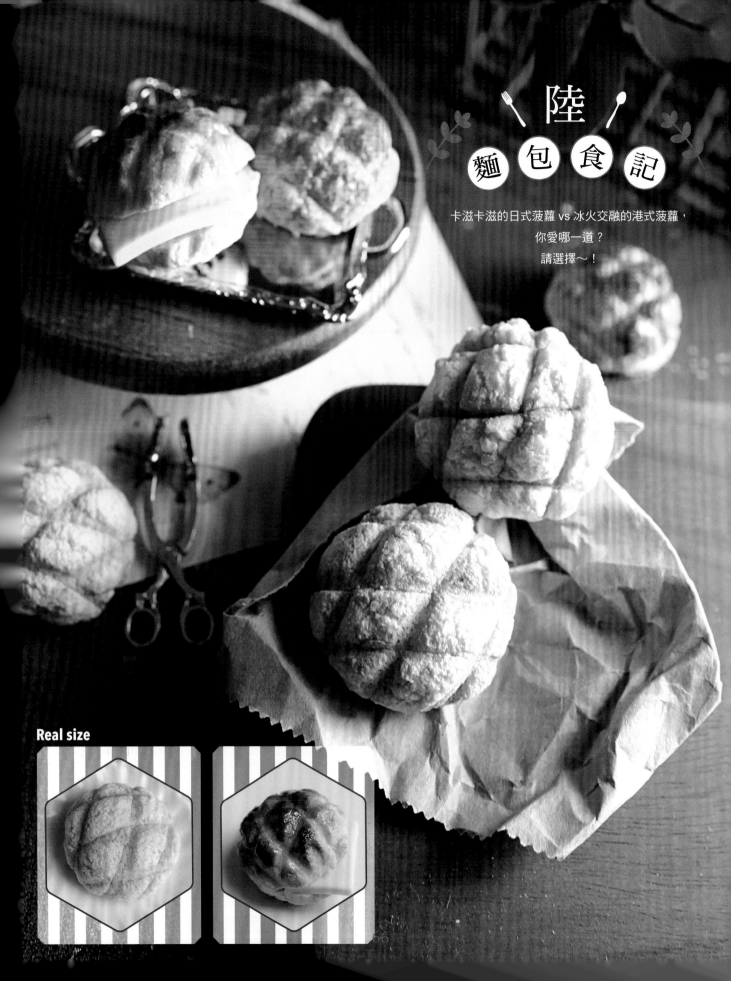

Real size

Pineapple Bun
菠蘿麵包

- 麵糰土量：I+H
- 壓克力顏料：黃咖啡色、紅咖啡色、土黃色
- 菠蘿皮：鑽石土 H+ 油性黃漆 2 滴 + 少許土黃色壓克力顏料 + 仿真砂糖（粗）F 至 G

How to make

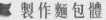 製作麵包體

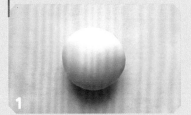

1 將調配好的黏土麵糰（參照 P.24），取出土量 (I+H) 搓圓。

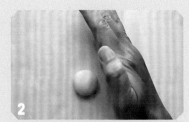

2 用掌心或食指＆姆指輕壓麵糰，讓底部貼平桌面。

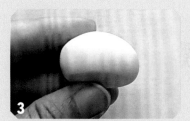

3 做出底平上膨的麵包造型。

4 用揉皺的鋁箔球，壓出底部皺褶紋路。

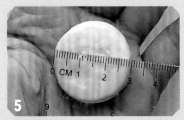

5 底約 3cm。

6 側面也壓出皺褶紋路。

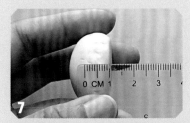

7 在約底部往上 1cm 的範圍內，壓出側面皺褶紋路

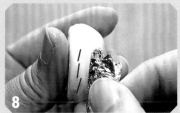

8 用揉皺的鋁箔刀，在底部往上約 0.2 至 0.3cm 的範圍內，壓出高低不同的橫向皺皮線。

▷ ▷ ▷ ▷

Bread 11

3.2x3.2x1.7cm

第1次上色

1. 取黃咖啡色。
2. 準備伏特加稀釋顏料。
3. 以海棉粉撲平面處沾取伏特加及少許顏料。

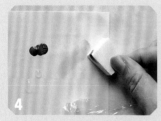 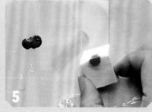

4. 先在紙上刷暈開。
5. 將海棉粉撲上的顏料刷開,不要讓顏料結塊。
6. 再刷於溼紙巾上,確保顏料暈開。

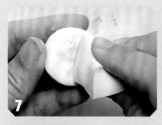 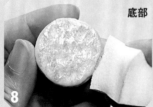 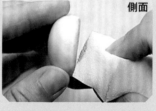

7. 從麵包底部中間開始輕拍上色。
8. 在麵包底部均勻地拍上顏色。
9. 因為麵包上方會舖菠蘿皮,所以側面只在靠近皺皮線處往上刷色即可。

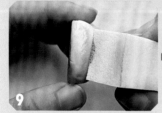

🚩 第 2 次上色

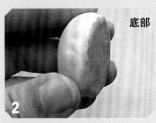
底部

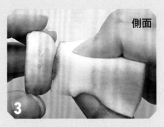
側面

1. 取黃咖啡色＋紅咖啡色 ，比例約 1：1。
2. 以第 1 次上色相同的沾色方式，只在底部外圍拍色。。
3. 表面則只在皺皮線以上的側面位置拍色。

🚩 製作菠蘿皮

取鑽石土土量 H，及粗的仿真白砂糖 F 至 G 量。

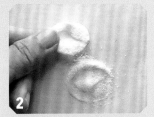

用黏土沾黏全部的仿真白砂糖。

揉捏至混合，使黏土帶有顆粒感。

加入少許土黃色顏料。

再加入油性黃漆 2 滴。

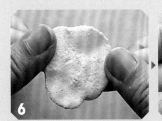

混合均勻，用手拉開至約 3.5cm。

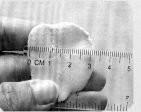

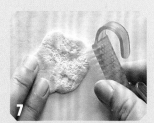

用羊角刷大力刷出表面紋路。

覆蓋菠蘿皮

1 將白膠擠在麵包體上方。

2 將白膠塗抹均勻，側面也要抹到。

3 將菠蘿皮先固定在一側面。

4 用食指＆姆指慢慢拉出裂紋。

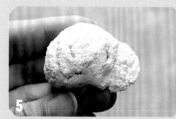

5 包覆至完整側面後，可能會有多餘的菠蘿皮。

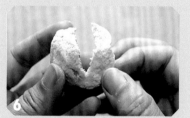

6 將多餘的菠蘿皮撕除。

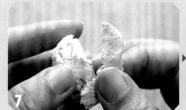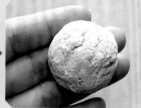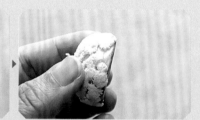

7 側面如果有不夠拉的菠蘿皮，用撕下的部分補足。

壓印菠蘿的菱格紋

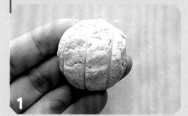

1 用黏土工具壓出 3 條垂直線。

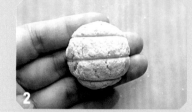

2 壓好之後，轉動整顆麵包，使壓線變成橫向。

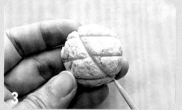

3 用黏土工具從時鐘 10 點壓到 4 點方向。

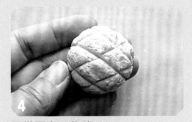

4

同樣壓出 3 條線。

5

再用黏土工具的刀背，將 6 條線
全部補壓一次，使麵包變圓潤。

6

將部分有菱有角的菱格菠蘿皮，
用食指＆姆指稍微捏一下。

7

用羊角刷從線的凹槽往左右兩邊
再補壓紋路。

8

使菠蘿的菱格線變得自然。

🚩 菠蘿皮上色

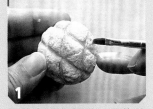

1

取黃咖啡色顏料，用伏特
加（或水）稀釋，刷在凹
槽處。

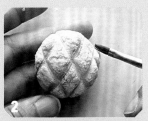

2

再從凹槽處往凸起的菱格
方向淺刷暈開。

3

若顏色太重，可馬上沾伏
特加刷開。

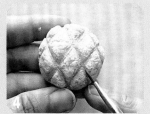

4

用同樣方式，在所有凹槽
完成刷色。

5

準備消光漆。

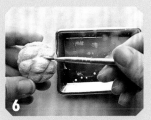

6

同樣從凹槽處開始塗刷。

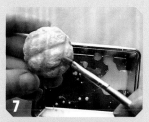

7

菱格可保留部分不刷，以
表現出酥脆感。

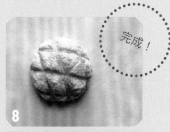

8

完成！

乾燥後帶有薄膜光澤。完
成！

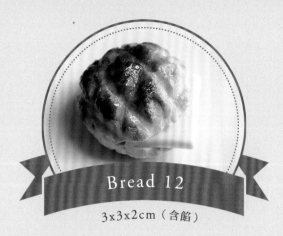

Bread 12

3x3x2cm（含餡）

Pineapple Bun with Butter
冰火菠蘿油

- 麵糰土量：I+H
- 壓克力顏料：黃咖啡色、紅咖啡色、土黃色、黃色、金銅色
- 菠蘿皮：鑽石土 H+ 油性黃漆 1 滴 + 少許土黃色壓克力顏料 + 仿真砂糖（細）F 至 G
- 蛋液：白膠 + 油性黃漆 + 少許黃咖啡色壓克力顏料
- 焦蛋液：白膠 + 少許金銅色＆黃咖啡色壓克力顏料
- 奶油切片：MODENA 樹脂土土量 H +MODENA SOFT 輕量土土量 E

製作麵包體＆上色
作法同菠蘿麵包 P.67 至 P.69。

製作＆包覆菠蘿皮

1
取鑽石土土量 H，及細的仿真白砂糖 F 至 G 量。

2
揉捏至混合後，加入少許土黃色壓克力顏料。

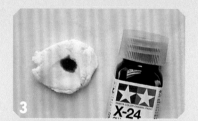

3
再加入油性黃漆 1 滴。

4
混合均勻後，用手拉開至約 3.5cm。

5
用羊角刷大力刷出表面紋路。

6
將白膠擠在麵包體上。

7
將白膠塗抹均勻，側面也要抹到。

8
將菠蘿皮先固定在一側面

9
用食指＆姆指慢慢拉出裂紋。

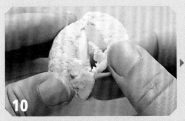 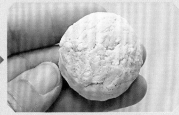

10 包覆至完整側面後，撕除多餘的菠蘿皮。

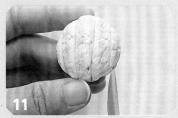

11 用黏土工具壓出 4 條垂直線。

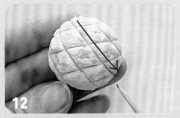

12 壓好之後，轉動整顆麵包，使壓線變成橫向。用黏土工具從時鐘 10 點往 4 點方向，壓 4 條線。

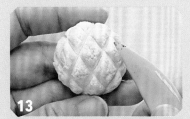

13 再用黏土工具的刀背，將 8 條線全部補壓一次，使麵包變圓潤。

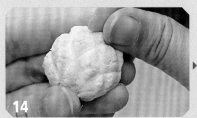 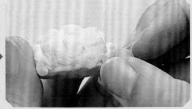

14 將部分有菱有角的菱格菠蘿皮，用食指＆姆指稍微捏一下。

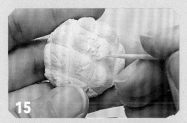

15 將部分凹槽線用牙籤旋轉劃出破碎感。

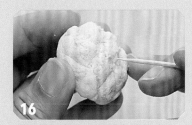

16 部分菱格也可以旋轉出破碎感。

MEMO

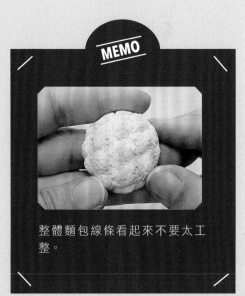

整體麵包線條看起來不要太工整。

🚩 第 1 次上色

 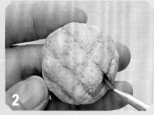

1. 取黃咖啡色顏料，用伏特加（或水）稀釋。
2. 隨意刷在麵包表面，凹槽及菱格都可以刷色。

🚩 第 2 次上色

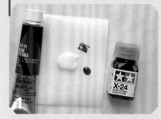 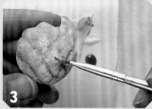 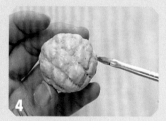

1. 調配蛋液：白膠約 G 量 + 黃咖啡色顏料少許 + 油性黃漆 1 滴。
2. 少量多次地混色攪拌，至明顯看到變色。
3. 刷在麵包表面。
4. 刷的面積要大於 2/3，並使厚薄不一。

🚩 第 3 次上色

 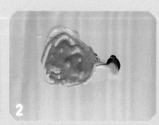 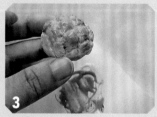

1. 調配部分烤過變深的焦蛋液：白膠約 G 量 + 金銅色及黃咖啡色顏料少許。
2. 同樣少量多次地混色攪拌，至明顯看到變色，並比第 2 色深。
3. 拍打在局部的菱格上。
4. 乾燥後，顏色會加深。如果要更焦黑效果，可以再用白膠＋焦茶色及紅咖啡色顏料調色＆上色。

🚩 製作&裝飾上奶油片

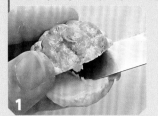

1 將半乾的麵包小心鋸開，但保留 1/3 不要鋸斷。

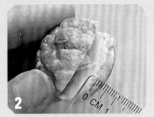

2 下麵包的厚度約 0.5cm。

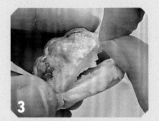

3 用指甲將切開處撕成碎狀。

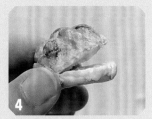

4 完成的模樣。底部直徑約 3cm。

5 製作奶油片。取 MODENA 樹脂土土量 H+MODENA SOFT 輕量土土量 E。

6 揉合後，加入少許黃色顏料。

7 搓揉均勻後，搓長至 2.5cm。

8 壓扁。

9 用直尺將四邊推塑至工整。

10 用美工刀裁切成 2.5x1.8cm。

11 將白膠擠在麵包切口。

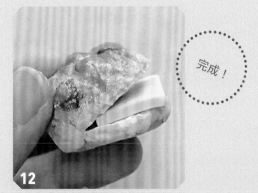

12 放入步驟 10 奶油片，並往下輕壓呈微融化感。

完成！

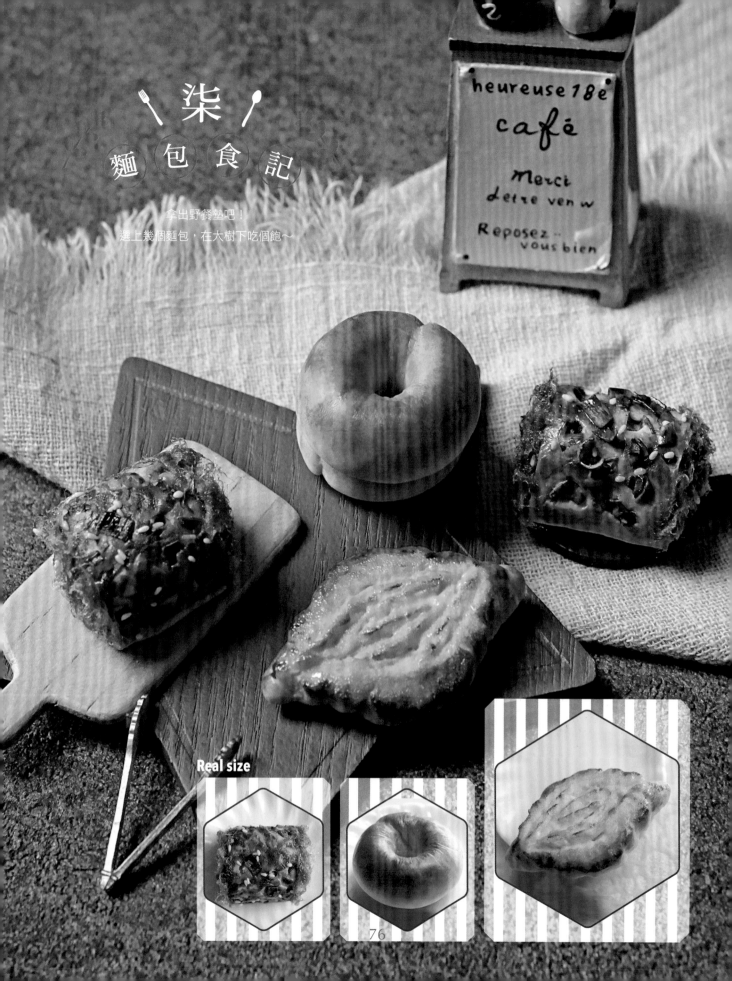

柒

麵包食記

拿出野餐墊吧！
選上幾個麵包，在大樹下吃個飽～

heureuse18e
café

Merci
detre ven w

Reposez –
vous bien

Real size

Russian Bread

岩鹽奶油羅宋

麵糰土量：2l

壓克力顏料：黃咖啡色、紅咖啡色、黃色、焦茶色

Bread 13

4.4x2.8x1cm

How to make

 製作麵包體

1 將調配好的黏土麵糰（參照P.24），取出土量2l，搓15cm長水滴。

2 壓扁。

3 壓扁後的胖端約2.5cm，尖端約1cm。

4 將胖端底部捲兩圈。

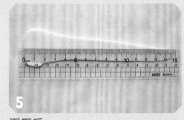

5 再壓扁。

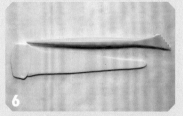

6 用黏土工具或桿棒，將靠近胖端的位置往左右桿開。

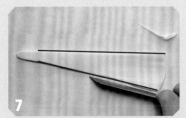

7 桿開之後，用美工刀將兩邊切工整。

8 底部也切工整，度部的寬度約3.5cm。

9 切一刀，深度約2cm。

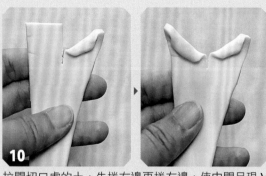
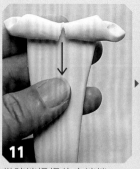
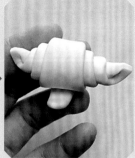

10 拉開切口處的土，先捲右邊再捲左邊，使中間呈現 V 字。

11 從胖端慢慢往尖端捲。

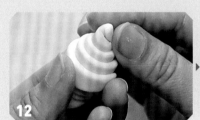
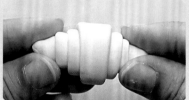

12 左右兩邊順向捲至密合。

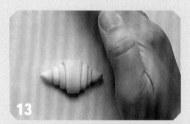
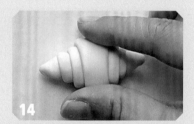
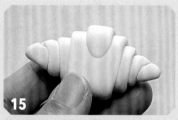

13 掌心輕壓麵包，做出底平上膨的造型。

14 也可用食指姆指往下壓。

15 使結束點在麵包底部。

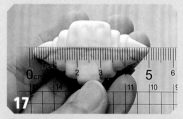
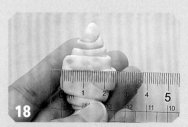

16 用揉皺的鋁箔球，壓出底部皺褶紋路。

17 長度落在 5cm。

18 寬度落在 2.5cm，長寬比 2：1。

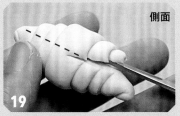

側面

19 如圖示，用剪刀將上方約整體高度 1/3 的黏土剪除。

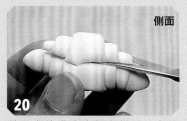

側面

20 剪下來的黏土先保存備用，之後做麵包質感時會用到。

表面

21 將橄欖形再次捏塑漂亮。

22 將麵包上方外圍捏成平面。

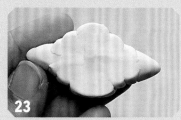

23 上表面的模樣。

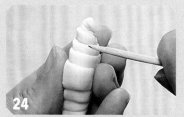

24 用黏土工具將側面的外圍層次塑型工整。

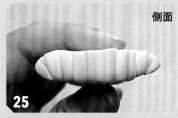

側面

25 麵包體造型完成。靜置一小時待黏土微乾後，就可以進行麵包質感製作。

🚩 製作麵包質感

1 將 [製作麵包體‧步驟 20] 剪下的黏土＋伏特加。

2 攪拌成稀泥狀，並使泥狀偏水一點，不要有顆粒。

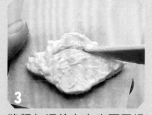

3 將麵包泥塗在上表面平坦處，用黏土工具刮圓弧線。

4 用鑷子將部分圓弧線夾立體。

5

用黏土工具再將部分線條
深壓。

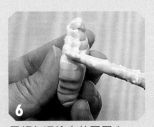

6

用麵包泥塗出外圍層次。

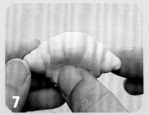

7

麵包泥乾燥不沾手後，姆
指由麵包底部往上撐起弧
度。

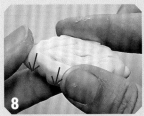

8

再從上方，將橄欖形的外圍往下壓。使撐起後的爆裂感
更加自然。

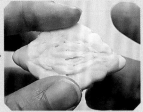

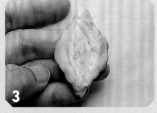

9

側面看起來，中間呈微微
凸起、不內凹。

🚩 第 1 次上色

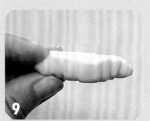

1

2

3

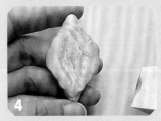

4

5

1. 取黃咖啡色顏料，用伏特加稀釋。
2. 用海棉粉撲沾色＆拍打在側邊。海棉粉
 撲拍打的方向要打垂直線。
3. 在正面外圍上色一圈。
4. 在爆裂線比較凸的地方拍打上色。
5. 麵包底部同樣上色。

🚩 第 2 次上色

1

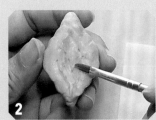

2

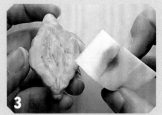

3

1. 取黃色顏料＋少許黃咖啡
 色顏料，用伏特加稀釋成
 淡淡的暗黃色。
2. 用水彩筆刷在正面凹槽處。
3. 顏料過深或水份過多，可
 以用海棉粉撲沾取調整。

How to make

🚩 第 3 次上色

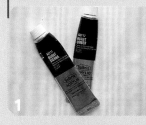 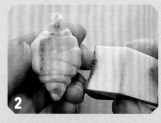

1. 取紅咖啡色 + 焦茶色顏料，加少許伏特加稀釋。
2. 海棉粉撲沾取顏料先在溼紙巾拍打，再拍於麵包底部外圍。
3. 正面外圍也拍打上色。

🚩 第 4 次上色

 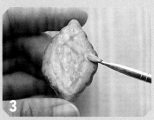

1. 取白膠 + 少許細的仿真白砂糖 + 少許黃色壓克力顏料，攪拌均勻。
2. 再加入少許黃咖啡色顏料。因這次是調配海鹽奶油，顏色不要太深。
3. 薄刷在上表面，乾燥後即有奶油光澤。

🚩 第 5 次上色

 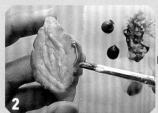 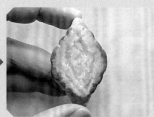

 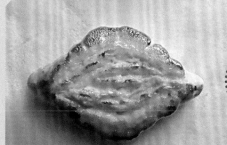

完成！

1. 混合亮光漆 + 少許黃咖啡色 & 紅咖啡色顏料。
2. 拍打在上表面外圍局部位置。
3. 麵包底部的外圍也局部拍打上色。
4. 上表面爆裂線凸起處也要薄刷上色。
5. 完成！

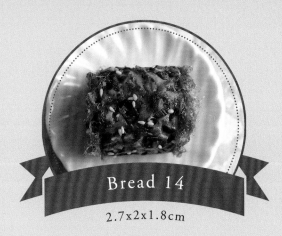

Spring Onion Pork Floss Bread Roll

香蔥肉鬆麵包捲

- 麵糰土量：2l
- 壓克力顏料：黃咖啡色、紅咖啡色、金銅色、土黃色、深綠色
- 深綠蔥花：MODENA 樹脂土土量 F+ 深綠色壓克力顏料多
- 淺綠蔥花：MODENA 樹脂土土量 E+ 深綠色壓克力顏料少許 + 土黃色顏料少許
- 白芝麻：麵糰土量 B（可搓 80 至 90 顆）

How to make

🚩 製作麵包體

1 將調配好的黏土麵糰（參照 P.24），取出土量 2l，搓長至 2.5cm。用掌心或食指＆姆指輕壓麵糰，讓底部貼平桌面。

2 用手捏成柱狀。

MEMO

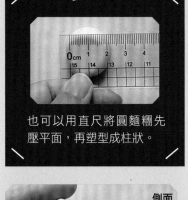

也可以用直尺將圓麵糰先壓平面，再塑型成柱狀。

3 用掌心或食指＆姆指輕壓麵糰，讓底部貼平桌面。

4 側面呈底平上膨的蛋糕捲模樣。

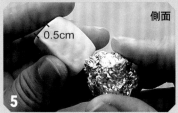

側面

0.5cm

5 用揉皺的鋁箔球，在約底部往上 0.5cm 的範圍內，壓出側面皺褶紋路。

底部

6 底部也壓出皺褶紋路。

7 用揉皺的鋁箔刀，在底部往上約 0.2 cm 的範圍內，壓出高低不同的橫向皺皮線。

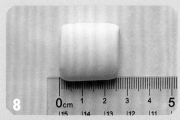

8 完成後一樣要落在 2.5cm。放入盒中＆蓋好保溼，備用。

⚑ 製作蔥花

1
深綠蔥花：MODENA 樹脂土土量 F+
深綠色顏料多。
淺綠蔥花：MODENA 樹脂土土量 E+
深綠色＆土黃色顏料各少許。

2
揉合至均勻。乾燥後的顏色會加深，所以不要一次染太深喔！

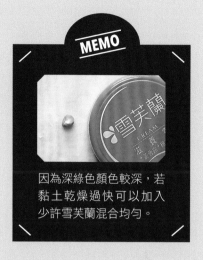

MEMO

因為深綠色顏色較深，若黏土乾燥過快可以加入少許雪芙蘭混合均勻。

3
將多多吸管塗上嬰兒油。

4
將深綠蔥花黏土搓長條 8 至 9cm
後，壓扁。

5
包覆多多吸管，並將交接處捏合。

6
用掌心再搓合，讓表面厚薄一致。

7
用美工刀壓出表面直條紋。

8
小心地轉出吸管。

9
分離後，晾乾 10 分鐘。

10 將淺綠蔥花黏土搓長條 5 至 6cm，其他作法與深綠色相同。

11 將已全乾的深綠蔥花剪成一圈一圈。

12 再斜剪開來。想像用刀子切蔥的效果，只要不工整即可。

13 放在麵包上，檢視蔥花大小與麵包比例是否適合。

14 淺綠色剪法相同。

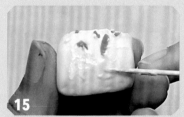

15 將麵包泥（參照 P.79[製作麵包質感・步驟 1、2]）塗抹在麵包表面，再放上蔥花。

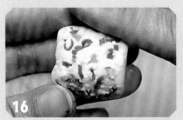

16 配置時，使深綠色多，淺綠色少。用手壓合貼合，或用牙籤壓也可以。

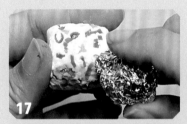

17 用揉皺的鋁箔球，再次按壓至自然。

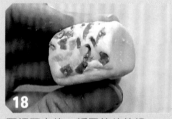

18 壓好固定後，靜置等待乾燥。

🚩 第 1 次上色

1

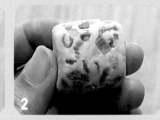

2

1. 準備黃咖啡色顏料及伏特加。
2. 將顏料稀釋得較淡後，用水彩筆塗刷麵包整體。

🚩 第 2 次上色

1. 取黃咖啡色顏料 + 紅咖啡顏料，比例約 1：1。一樣用伏特加稀釋至較淺的顏色。
2. 這次著重刷在麵包體上，蔥花外圍約 1mm 的麵包不刷。少量多次地上色，讓層次自然暈開。
3. 麵包底部則直接拍打上色。

🚩 第 3 次上色　　🚩 加強顏色漸層 & 加上芝麻

 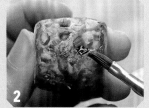 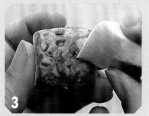

取金銅色顏料，不用加水，直接乾刷在較大面積的麵包上。

混合亮光漆 + 少許深綠色顏料。

用水彩筆點在蔥花局部。

再用海棉粉撲拍打暈開。

 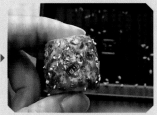

混合取亮光漆 + 少許紅咖啡顏料，拍打在局部麵包及蔥花上，加強顏色層次。再灑上白芝麻（作法見 P.32）。

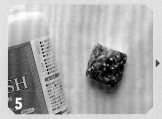 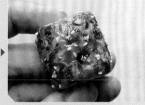 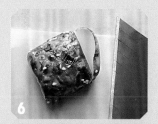

在表面刷半光澤亮光漆，讓白芝麻固定。

用美工刀將左右兩邊切工整，若變形要再塑回柱狀。

側面加上肉鬆&芝麻

1 製作肉鬆。準備亮棕色羊毛氈用羊毛。

2 剪成小塊狀。

3 倒入較多的亮光漆。

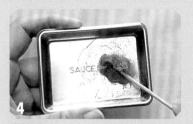

4 攪拌。

5 用兩支牙籤把糾結的羊毛拉開。

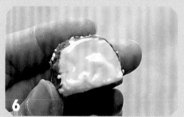

6 在麵包兩側切面塗抹白膠。

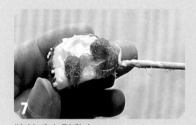

7 將羊毛肉鬆黏上。

8 用牙籤挑出立體毛狀，不可太塌。

9 趁亮光漆還沒有乾，灑上白芝麻。

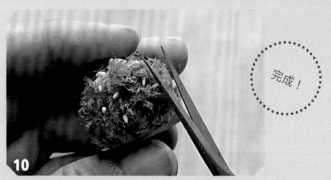

10 修剪乾燥後的肉鬆。完成！

完成！

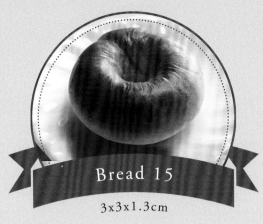

Bagle

貝果

Bread 15

3x3x1.3cm

- 麵糰土量：2l
- 壓克力顏料：黃咖啡色、金銅色

How to make

 製作麵包體

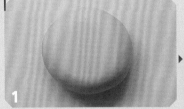

1 將調配好的黏土麵糰（參照 P.24），取出土量 2l 搓圓，上方用直尺壓一個小平面。小平面直徑約 2.5cm。

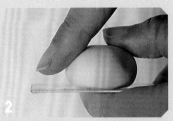

2 黏土移到直尺上，食指傾斜，沿上方平面外圍，由上往下輕壓一圈。

3 完成的模樣。底部直徑約 3cm。

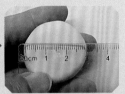

4 保鮮膜塗抹嬰兒油。

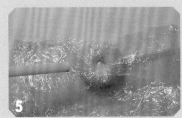

5 保鮮膜蓋在黏土上，用飲料吸管（圓徑約 0.5cm）壓大約一半的深度。

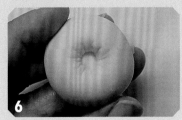

6 移開保鮮膜。

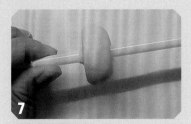

7 吸管穿過壓印處。

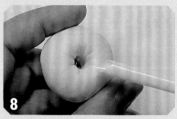

8 用吸管尖端按壓出洞口附近的弧度。

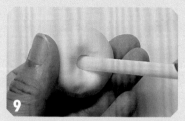

9 從上表面將吸管穿過中央轉一圈，讓弧度更自然。再從底部依相同作法處理。

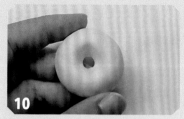

10 取出吸管的模樣。

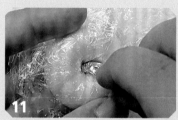

11 如果想製作更自然的紋路，可以將保鮮膜蓋在洞口處，用揉皺的鋁箔按壓出紋路。

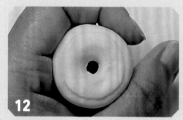

12 底部用揉皺的鋁箔刀壓一圈。

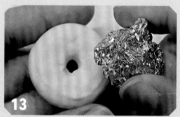

13 用揉皺的鋁箔球沿鋁箔刀的壓印，壓製底部的皺褶。

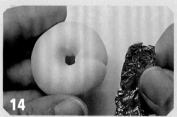

14 貝果側面用揉皺的鋁箔刀壓出垂直的偽接線。

15 用黏土工具將接線做出外翻感。

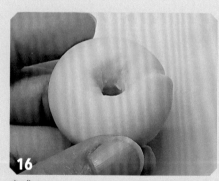

16 完成！

🚩 第 1 次上色

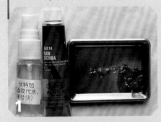
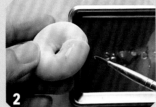
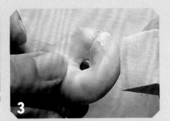

底部
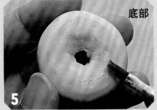

1. 取黃咖啡色顏料＋伏特加稀釋。
2. 用水彩筆由內往外刷，顏色要淡。
3. 整體刷色之後，可用海棉粉撲拍除多餘的水分。

4. 靠近麵包底部，顏色愈淡。水分揮發之後，顏色將漂亮地暈開。
5. 在麵包底部刷色一整圈。
6. 同樣用海棉粉撲拍除多餘的水分。

🚩 第 2 次上色

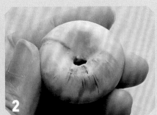
側面
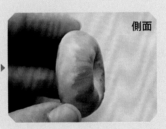

1. 準備金銅色顏料。
2. 用水彩筆由內往外刷出放射線。

完成！

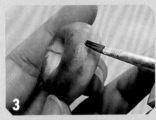
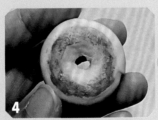

3. 因金銅色顏料可以刷到極淡，持續用這個顏色刷出漸層即可。
4. 麵包底部同樣先刷一圈，再慢慢地刷暈顏色
5. 顏料乾燥後，可塗消光漆或亮光漆在表面。完成！

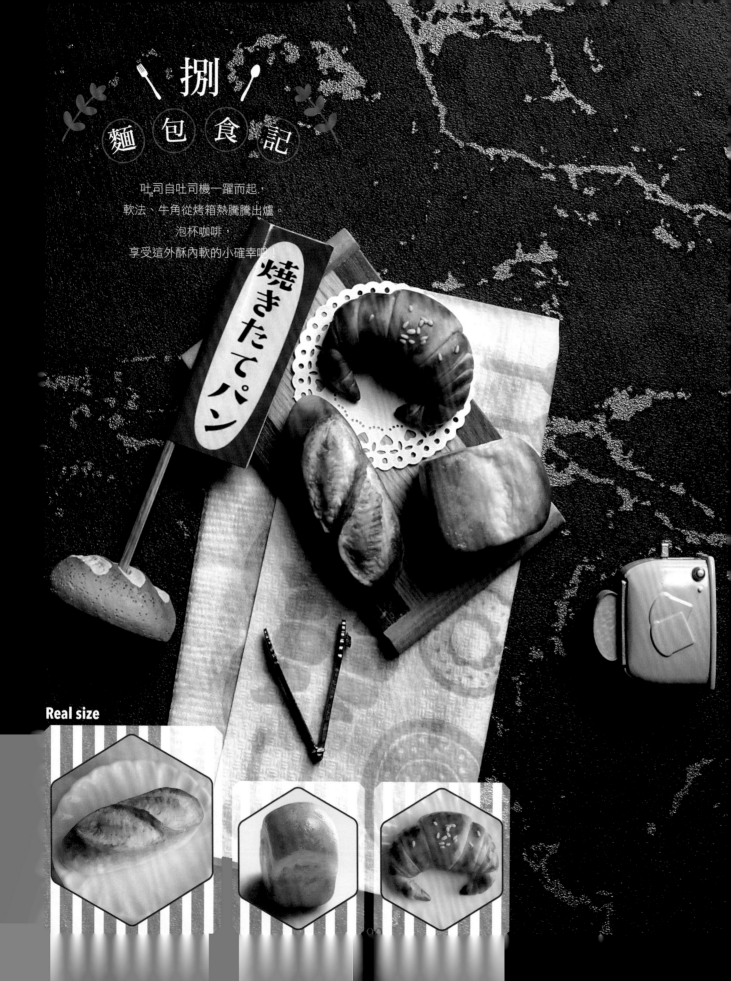

捌

麵 包 食 記

吐司自吐司機一躍而起，
軟法、牛角從烤箱熱騰騰出爐。
泡杯咖啡，
享受這外酥內軟的小確幸吧！

焼きたてパン

Real size

Raw Toast

生吐司

- 麵糰土量：2l
- 壓克力顏料：黃咖啡色、焦茶色

Bread 16

2x2x2.7cm

How to make

🚩 製作麵包體

1 將調配好的黏土麵糰（參照 P.24），取出土量 2l 搓圓，再用直尺壓平四面，上方及底部暫時不壓。

2 掌心圓拱，從黏土上方往下方輕壓，壓平底部。

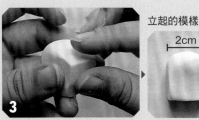

立起的模樣

3 用食指&姆指將麵包底部捏成工整的正方形。捏好的吐司底部約是 2x2cm 方形。

4 用軟毛牙刷將每一面壓出紋路。

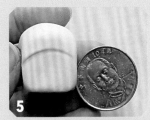

5 取十元硬幣，將四個側面整體 1/3 高度位置，往上頂出圓弧壓印。

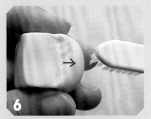

6 取牙刷用刷及刮的方式，順著圓弧往上方做出紋路。

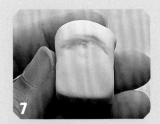

7 完成的模樣。

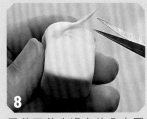

8 用剪刀剪去過多的凸出圓弧。

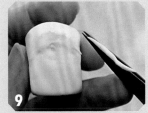

9 剪至保有圓弧紋路，但不會有多餘的凸出。

10 將伏特加塗抹在修剪的部位。

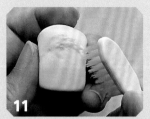

11 用牙刷將剪刀痕跡壓除。

MEMO

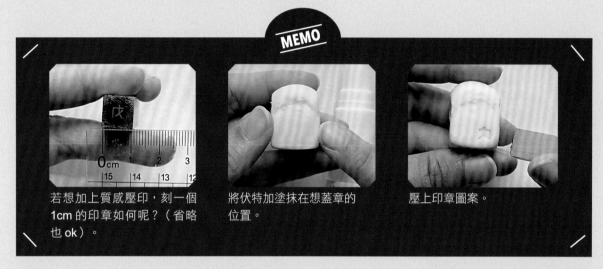

若想加上質感壓印，刻一個 1cm 的印章如何呢？（省略也 ok）。

將伏特加塗抹在想蓋章的位置。

壓上印章圖案。

🚩 第 1 次上色

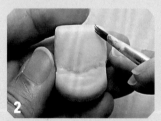

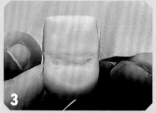

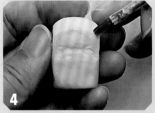

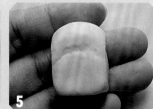

1. 取黃咖啡色顏料＋伏特加稀釋。
2. 將顏色調淡，用水彩筆由底部往圓弧方向刷。愈靠近圓弧凹槽愈白，四面＆底部都要上色。
3. 刷完之後，可以用海棉粉撲拍除多餘的水分。
4. 再從圓弧凹槽往上方圓頂刷色。
5. 第一層完成。

6. 上方圓頂用拍打的方式上色,再用海棉粉撲拍除多餘的水分。
7. 加入一些黃咖啡色顏料,在邊邊角角處刷色,並立刻用海棉粉撲拍暈顏色。
8. 再加入較多的黃咖啡色顏料,重複步驟7作法,完成漸層感的顏色。

🚩 第 2 次上色

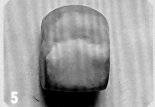
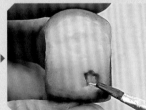

1. 黃咖啡色+焦茶色顏料,比例約2:1,同樣加伏特加稀釋。
2. 從邊邊角角處開始刷色。
3. 立刻用海棉粉撲拍暈顏色。
4. 上方圓頂用拍打的方式上色。
5. 第2次上色完成。若有蓋印章,直接將焦茶色顏料+伏特加稀釋,用水彩筆沾取後放在蓋章處,讓顏料自行流入。

🚩 上保護漆

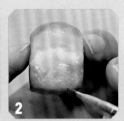
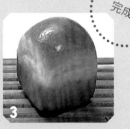

完成!

1. 準備消光漆及半光澤保護漆。
2. 先刷半光澤保護漆,乾燥後再刷消光漆。注意:吐司光澤不要太亮才自然。
3. 完成!

MEMO

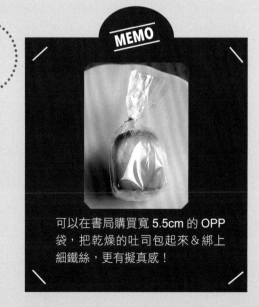

可以在書局購買寬5.5cm的OPP袋,把乾燥的吐司包起來&綁上細鐵絲,更有擬真感!

93

Bread 17

3.1x2.9x1.4cm

- 麵糰土量：I+H
- 壓克力顏料：黃咖啡色、紅咖啡色、金銅色

How to make

製作麵包體

1
將調配好的黏土麵糰（參照 P.24），取出土量 (I+H)，搓 16cm 長水滴。

2
壓扁。

3
用桿棒桿薄。

4
若沒有桿棒，也可以用黏土工具桿薄。

5
側面看起來不要太厚。

6
用美工刀將三邊切整齊。

7
切好的底部約 3.5cm。

8
切一刀約 2cm 深。

9
如圖示摺起。

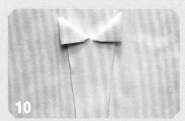

10 另一邊也摺起。

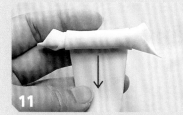

11 不留縫隙地慢慢往尖端捲。

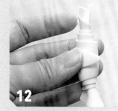

12 捲好的模樣。

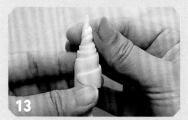

13 將左右兩端捲成尖形。

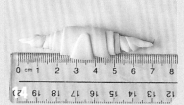

14 長度約落在 7cm。

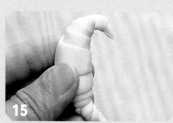

15 將兩端摺彎，彎出牛角形。

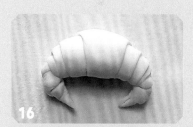

16 兩端彎好的模樣。

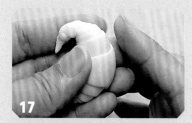

17 將側面厚厚的層次壓薄貼合。

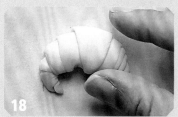

18 用食指＆姆指將麵包往下壓，讓麵包底部貼平桌面。

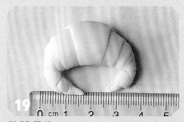

19 整體長約 4cm。

20 用揉皺的鋁箔紙，壓出底部皺褶紋路。

▷ ▷ ▷ ▷ ▷

⚑ 第 1 次上色

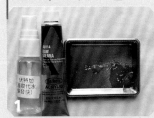 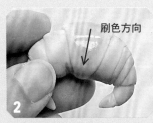 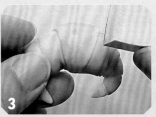 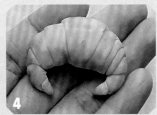

（圖2標示：刷色方向）

1. 取黃咖啡色顏料＋伏特加稀釋，顏色要淡。
2. 整個麵包先刷色一次後，加入少許黃咖啡色，由上往下刷色，但靠近層次外圍的地方不刷。
3. 立刻用海棉粉撲拍暈顏色。
4. 完成的模樣。

⚑ 第 2 次上色

 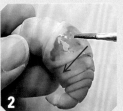 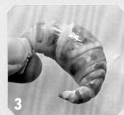 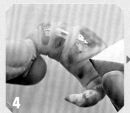 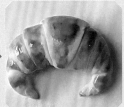

1. 準備比例約 1：1 的黃咖啡色、紅咖啡色顏料，用半光澤保護漆稀釋，顏色不要太深。
2. 同樣由上往下，用拍打方式上色，當作烤過的蛋液。
3. 先一次完整拍打上色，
4. 再統一用海棉粉撲拍暈顏色。

完成！

⚑ 第 3 次上色

 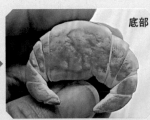 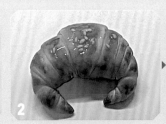 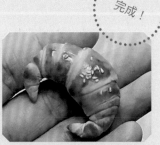

（圖11標示：底部）

1. 取金銅色顏料，在麵包底部平面拍上較深顏色。
2. 麵包上表面整個薄刷成金黃色後，上表面刷半光澤保護漆或消光漆，再灑上白芝麻（作法見 P.32）。
 完成！

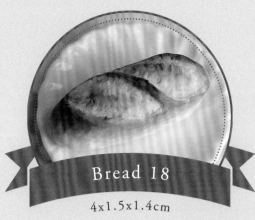

Bread 18

4x1.5x1.4cm

Baguette Viennoise

維也納軟法

- 麵糰土量：I+H
- 壓克力顏料：黃咖啡色、紅咖啡色

How to make

 製作麵包體

1 將調配好的黏土麵糰（參照 P.24），取出土量(I+H)，用直尺搓長至 3.5cm。

2 將兩端捏微縮，使整體長度落在 4 至 4.5cm。

3 掌心圓拱，將黏土往下壓。

4 壓成底平上膨的麵包造型。

5 用揉皺的鋁箔球，將底部壓滿皺褶紋路。

6 側面用鋁箔紙壓出 0.5cm 高度的皺褶，再壓出 0.2cm 處的皺皮線。

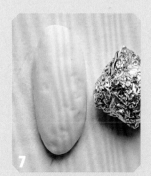

7 上表面也壓出部分皺褶紋路。

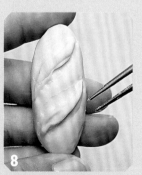

8 用鑷子夾兩條膨膨的 1 點到 7 點方向的斜線，線條不需太直。

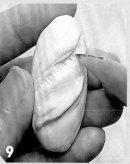

9 用黏土工具刀背，順著斜線下面的外框往下壓出紋路。

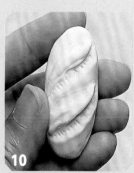

10 完成兩道斜線外框下方的壓紋。

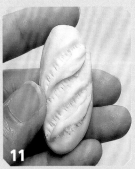

11 上面的外框往上壓出紋路。

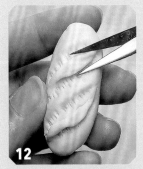

12 剪除一些凸起的斜線黏土。

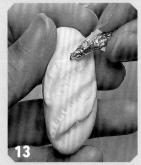

13 用揉皺的鋁箔紙,將剪刀紋路修飾柔和自然。

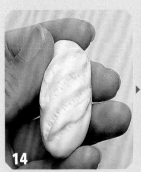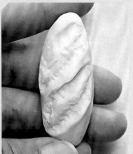

14 下方也同樣作修飾。

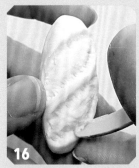

15 用美工刀加強爆裂的橫線紋路。

16 姆指頂著外框,用工具壓出部分外翻感。

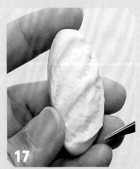

17 用剪刀將太圓潤的外框剪除,呈現出利落感。

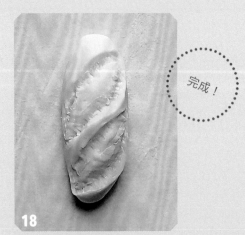

完成!

18 完成兩個切口。

🚩 第1次上色

1. 黃咖啡色顏料 + 伏特加稀釋,顏色要淡
2. 水彩筆從外框外圍,由上往下刷色,靠近麵包底部較白。
3. 立刻用海棉粉撲拍暈顏色。
4. 麵包底部也要刷色。

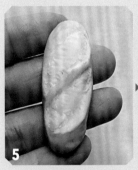 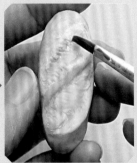 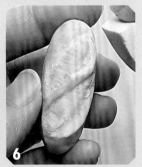

5. 在切口的間距線上刷色,再將切口的凸起處也刷色。
6. 同樣用海棉粉撲拍暈顏色。

 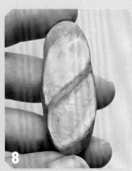 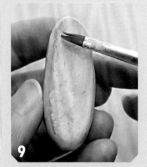

7. 加入稍多的黃咖啡色顏料,再刷一次做漸層,並用海棉粉撲拍暈顏色。
8. 正面的模樣。
9. 麵包底部也沿外圍塗色一圈。

▶ 第 2 次上色

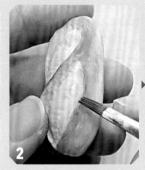
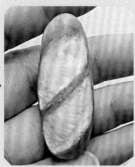

1. 準備比例約 2：1 的黃咖啡色、紅咖啡色顏料，用伏特加稀釋，顏色不要太紅。
2. 依第 1 次上色時同樣的刷色方向上色，但範圍再少一些，形成明顯的漸層效果。

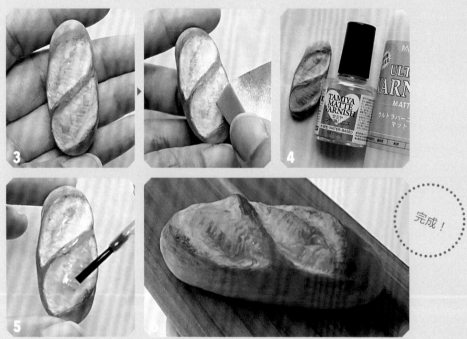

完成！

3. 在切口的凸起處刷少許顏色，並用海棉粉撲拍暈。
4. 準備任一款消光漆。
5. 刷在麵包有上色的位置。
6. 乾燥後呈現可口的質感。完成！

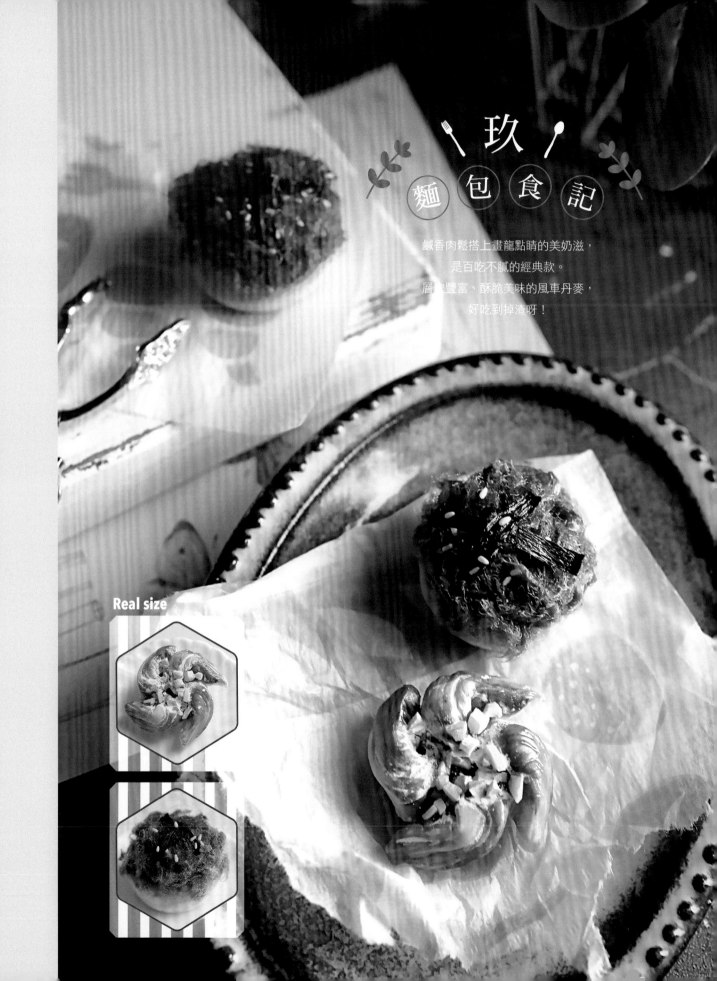

玖

麵包食記

鹹香肉鬆搭上畫龍點睛的美奶滋，
是百吃不膩的經典款。
層次豐富、酥脆美味的風車丹麥，
好吃到掉渣呀！

Real size

Windmill Danish Pastry

風車丹麥

Bread 19

2.6x2.6x1cm

- 麵糰土量：I
- 壓克力顏料：黃咖啡色、紅咖啡色、金銅色
- 堅果碎：MODENA 樹脂土土量 G+ 麵糰土量 G

⚑ 製作麵包體 & 堅果碎

1 將調配好的黏土麵糰（參照 P.24），取出土量I，用直尺壓扁成直徑約 3cm。

2 用直尺將四邊塑型工整。

3 作出約為 2.5x2.5cm 的方形。

4 用揉皺的鋁箔球，將上下兩平面壓出紋路。

5 用黏土工具在四邊壓出線條。

6 靠近直角處要用割的。

7 上下直角都要割。

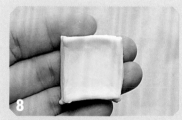

8 完成的模樣。

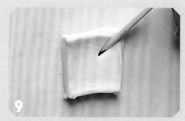

9 用黏土工具壓出對角線。壓深到底部，但靠近中間處不壓。

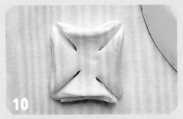

10
壓好四條對角線的模樣，共形成
4 個三角形。

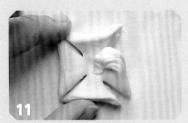

11
將三角形的一角往內壓固定。

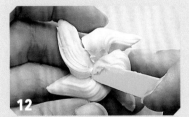

12
依相同作法陸續處理 4 個三角形。

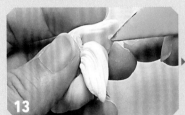

13
將三角形沒有往內壓的另一角，皆用工具割出紋路。

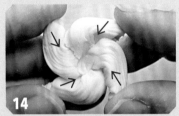

14
將風車整體往內擠壓，形成膨度。

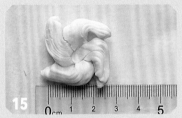

15
風車約 2.5 至 3cm，

16
將 MODENA 樹脂土土量 G+ 麵
糰土量 G，混合均勻 & 搓長至
5cm，待乾燥後切下碎角狀，作
為堅果碎備用。

🚩 **第 1 次上色**

1

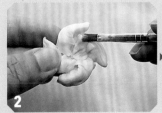

2

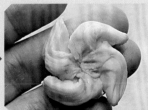

1. 黃咖啡色顏料 + 伏特加稀釋，顏色要淡。
2. 將整個麵包先刷色一次。

第 2 次上色

 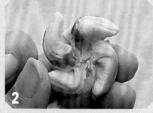 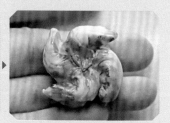

1. 混合亮光漆＋少許黃咖啡色、紅咖啡色顏料。
2. 拍打在上表面及外圍局部。

製作＆加上果醬

1. 白膠擠出 G 量，加入油性紅漆 1 至 2 滴。
2. 將混色的白膠撈至風車中間。
3. 灑上堅果碎，等待乾燥。

MEMO

也可以直接使用市售的仿真果醬或玻璃彩繪膠。

第 3 次上色

 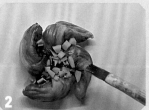 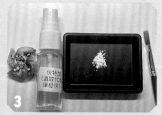

 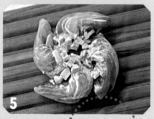

1. 取金銅色顏料。
2. 用水彩筆薄刷在麵包較白的位置，中間堅果碎處用拍打的方式上色。
3. 待步驟 2 顏料乾燥後，準備石膏粉約 D 量，並噴上少許伏特加，兩者比例不拘。
4. 用水彩筆沾已調好的石膏水，拍打在麵包上方。
5. 乾燥後，呈現灑上糖粉的效果。完成！

完成！

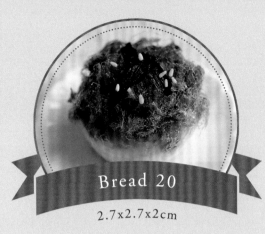

Pork Floss Bun

古早味肉鬆麵包

Bread 20

2.7x2.7x2cm

- 麵糰土量：2l
- 壓克力顏料：黃咖啡色、紅咖啡色

How to make

 製作麵包體

1
將調配好的黏土麵糰（參照 P.24），取出土量 2l 搓圓。用掌心或食指＆姆指輕壓麵糰，讓底部貼平桌面。

2
做出底平上膨的麵包造型。底直徑約 2.8 至 3cm。

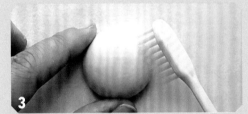

3
以軟毛牙刷輕輕壓出上表面紋路。

4
用揉皺的鋁箔球，在約底部往上 1.5cm 的範圍內，壓出側面皺褶紋路。

畫線

5
用揉皺的鋁箔刀，在底部往上約 0.2 至 0.3cm 的範圍內，壓出高低不同的橫向皺皮線。

 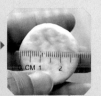

6
皺皮線要有高有低，不要太直線。麵包底部也壓出皺褶紋路，並將中間壓微凹。再次確認底部圓徑落在 2.8 至 3cm，待麵包乾燥後再進行上色。

🚩 第 1 次上色

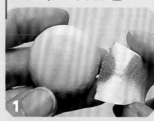 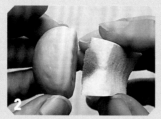 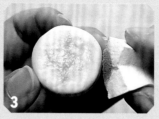

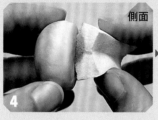
側面

表面

1. 海棉粉撲平面沾少許黃咖啡色顏料，先在紙上及溼紙巾暈開，再從麵包中間輕拍上色。
2. 少量多次往側面拍色，靠近皺皮線的地方最白。
3. 在麵包底部均勻拍打顏色。
4. 完成第 1 次上色。

🚩 第 2 次上色

 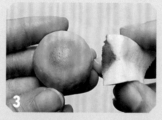

1. 取黃咖啡色 + 紅咖啡色顏料，比例約 1：1。
2. 進行混色，若顏料太乾可以加水或伏特加調整。
3. 同第 1 次上色沾取方式，由麵包中間往側面拍打上色。
4. 少量多次，輕輕拍打出顏色漸層。
5. 海棉粉撲的拍打方向是垂直的，靠近皺皮線的地方最白。
6. 在麵包底部外圍拍打上色一圈。

🚩 製作&蓋上肉鬆

1. 準備棕色羊毛氈-捲毛羊毛。

2. 取出如圖示約 2cm 的小團塊。

3. 分剪成小塊狀。

4. 倒入亮光漆。

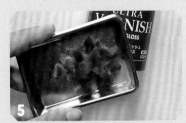

5. 亮光漆的量要多一點,才夠包覆全部羊毛。

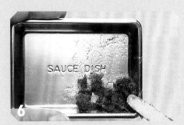

6. 攪拌。

7. 在麵包上表面擠白膠。

8. 塗抹均勻。

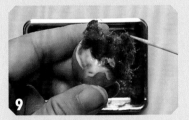

9. 鋪上羊毛。

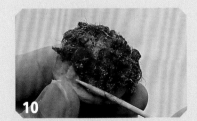

10. 將羊毛拉到靠近麵包底線的位置。

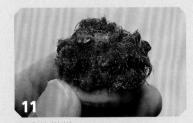

11. 完成的模樣。

12. 將黑色皺紋紙剪小細條當海苔,長度約 2 至 2.5cm。

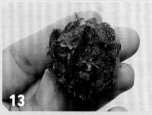

13 趁亮光漆未乾，放上一條海苔。

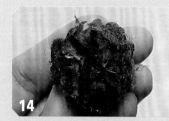

14 再交叉地放上另一條海苔。

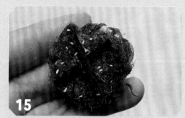

15 灑上白芝麻（作法見 P.32）。

16 準備少許亮光漆及少許紅咖啡色顏料。

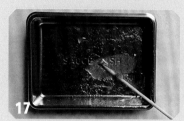

17 攪拌成淡淡的顏色。

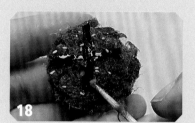

18 抹在海苔上，製造光澤。

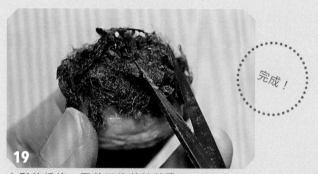

完成！

19 肉鬆乾燥後，用剪刀修剪較雜亂的部分。完成！

🔹 玩・土趣 01

MARUGO黏土舖的小小麵包模型書
永久留存20款手揉溫度的古早味麵包

作　　者／丸　子（MARUGO）
發 行 人／詹慶和
執行編輯／陳姿伶
編　　輯／蔡毓玲・劉蕙寧・黃璟安
執行美編／周盈汝
美術編輯／陳麗娜・韓欣恬
攝　　影／丸　子（MARUGO）
出 版 者／Elegant-Boutique新手作
發 行 者／悅智文化事業有限公司 郵政劃撥帳號／19452608
戶　　名／悅智文化事業有限公司
地　　址／220新北市板橋區板新路206號3樓
網　　址／www.elegantbooks.com.tw
電子郵件／elegant.books@msa.hinet.net
電　　話／(02)8952-4078
傳　　真／(02)8952-4084

2023年4月初版一刷　定價380元

經銷／易可數位行銷股份有限公司
地址／新北市新店區寶橋路235巷6弄3號5樓
電話／(02)8911-0825
傳真／(02)8911-0801

國家圖書館出版品預行編目(CIP)資料

MARUGO黏土舖的小小麵包模型書：永久留存20款
手揉溫度的古早味麵包 / 丸子(MARUGO)著. -- 初
版. -- 新北市：Elegant-Boutique新手作出版：悅智
文化事業有限公司發行, 2023.04
　　面；　公分. -- (玩.土趣；1)
ISBN 978-957-9623-99-5(平裝)
1.CST: 泥工遊玩 2.CST: 黏土

999.6　　　　　　　　　　　　　112001547

CLAY ・
MINIATURE ・
BREADS